环境艺术设计专业考试用书

高等教育国家自学考试用书

环境艺术设计教学与实践丛书

草图大师*SketchUp*
环境艺术设计应用教程

于晓亮　史　亮　编著

中国美术学院出版社

责任编辑　毛　羽
装帧设计　晓　亮
图片摄影　晓　亮　史　亮　刘曲蕾
方案制作　晓　亮　史　亮　蒋砚文
　　　　　乐浩阳　陶益萍
图形设计　史　亮　穆　林
　　　　　陶益萍　王　艳
责任校对　周　星
责任出版　葛炜光

图书在版编目（ＣＩＰ）数据

草图大师SketchUp环艺设计应用教程／于晓亮，史
亮著.—杭州：中国美术学院出版社，2012.3
　　ISBN 978-7-5503-0242-6

　　Ⅰ．①草… Ⅱ．①于… ②史… Ⅲ．①环境设计：计
算机辅助设计－图形软件，SketchUp－高等教育－自学考
试－教材 Ⅳ．①TU－856

　　中国版本图书馆CIP数据核字（2012）第040050号

草图大师*SketchUp*

环艺设计应用教程

于晓亮　史　亮　编著

出 品 人　傅新生
出版发行　中国美术学院出版社
http://www.caapress.com
地　　址　中国·杭州南山路218号　邮政编码310002
经　　销　全国新华书店
制　　版　杭州海洋电脑制版印刷有限公司
印　　刷　浙江省邮电印刷股份有限公司
版　　次　2012年3月第1版
印　　次　2012年3月第1次印刷
开　　本　889mm×1194mm　1/16
印　　张　9.25
字　　数　95千
图　　数　350幅
印　　数　0001-3000
ISBN 978-7-5503-0242-6
定　　价　48.00元

出版说明

　　本教材作为高等自学考试环境艺术设计独立本科段（专业代码：1050412）计算机辅助设计（课程代码：10157）和环境艺术设计专科（专业代码：3050444）计算机辅助图形设计（课程代码：00692）之考试用书。

　　根据计算机辅助设计发展新趋势及当前设计行业的软件应用，计算机辅助设计课程急需扩容。本书根据SketchUp在环境艺术设计实践中的普及和经验，结合高等教育自学考试专业疾患，综合其他课程，根据自学考试的学习辅助特点进行编写，涵盖教学计划及课后习题、考题分析、试卷评析，详细讲解了SketchUp在环境艺术设计中的基础理论知识、设计过程和方法步骤。

　　SketchUp是一套面向建筑师、城市规划专家、制片人、游戏开发者以及相关专业人员的3D建模程序，它比其他三维CAD程序更直观、灵活以及易于使用。

　　SketchUp作为直接面向设计方案创作过程的设计工具，其创作工程不仅能够充分表达设计师的思想，而且完全满足与客户及时交流的需要，它可以直接在电脑上进行十分直观的构思，是三维方案创作的优秀工具，被誉为电脑设计师的"铅笔"，被广泛应用于室内、室外、建筑设计等领域。

<div align="right">

编者

2011年12月

</div>

目　录

第一章 SketchUp概述

第一节 教学计划

课程性质	环境艺术专业必修课	学时（节）	30
课程说明	对SketchUp基本概念的介绍，对其基础功能菜单的介绍		
教学的目的与要求	掌握SketchUp基本操作，解决建模的操作技能障碍		
教学重点	建模的基本操作		
教学难点	功能较多，需要耐心学习		
课前准备	教师——软件准备，机房预约 学生——初步接触本软件		
教学方式	教师——上机演示 学生——跟随操作		

第二节 概 念

　　SketchUp又名"草图大师"，是一款可供您用于创建、共享和展示3D模型的软件。建模不同于3D.Max，它是平面建模。它通过一个简单而详尽的颜色、线条和文本提示指导系统，让人们不必键入坐标，就能帮助其跟踪位置和完成相关建模操作。就像人们在实际生活中使用的工具那样，SketchUp为数不多的工具中每一样都可做多样工作，这样人们就更容易学习、更容易使用并且（最重要的是）更容易记住如何使用该软件，从而使人们更加方便地以三维方式思考和沟通。它是一套直接面向设计方案创作过程的设计工具，其创作过程不仅能够充分表达设计师的思想，而且完全满足与客户即时交流的需要，它使得设计师可以直接在电脑上进行十分直观的构思，是三维建筑设计方案创作的优秀工具。在SketchUp中建立三维模型就像我们使用铅笔在图纸上作图一般，SketchUp本身能自动识别线条，加以自动捕捉。它的建模流程简单明了，就是画线成面，而后挤压成型，这也是建筑建模最常用的方法。SketchUp绝对是一款适合于设计师使用的软件，因为它的操作不会成为你的障碍，你可以专注于设计本身了。通过对该软件的熟练运用，人们可以借助其简便的操作和丰富的功能完成建筑和风景、室内、城市、图形和环境设计，土木、机械和结构工程设计，小到中型的建设和修缮的模拟及游戏设计和电影/电视的可视化预览等诸多工作。

　　现在SketchUp有多个版本，SketchUp 5.0以后，该软件被Google公司收购继而开发出的Google SketchUp 6.0及7.0等版本，可以配合Google公司的Google 3D warehoUse（在线模型库）及Google Earth（谷歌地球）软件等与世界各地的爱好者及使用者一同交流学习，同时还可与AUto CAD、3D.Max等多种绘图软件对接，实现协同工作。

　　最新的SketchUp已经于2011年9月1日更新到8.0.3117，增加了布尔运算等新的功能，并且加强了与Google Earth的联系。

系统软硬件环境

Windows系统

推荐配置：

2 GHz PentiUm® 4 处理器或更高版本；

2 GB RAM；

500 MB 以上的可用硬盘空间，对于Vista 需要15GB；

具备512MB 专用内存的3D 级视频卡；

三个按钮，带滚轮的鼠标。

Microsoft Windows®；2000、XP 家庭版或专业版的最低硬件要求：

600 MHz PentiUm®；III 处理器；

128 MB RAM；

128 MB 以上的可用硬盘空间。

Microsoft Windows®；Vista 的最低硬件要求：

Vista 家庭普通版需要800MHz 处理器，

其他Vista版本需要1GHz处理器；

Vista 家庭普通版需要512MB RAM，

其他Vista版本需要1 GB RAM；

15 GB 以上的可用硬盘空间。

第三节　应用程序使用界面

SketchUp主要包括标题栏、菜单、工具栏、绘图区、状态栏以及数值控制框。下图显示了SketchUp使用界面。

标题栏

标题栏包含右侧的标准Microsoft Windows控件（关闭、最小化和最大化）和当前打开的文件的名称。

当您启动SketchUp时会显示一个空白的绘图区。如果标题栏显示空白文件的名称为"无标题"，这表示您尚未保存您的工作。

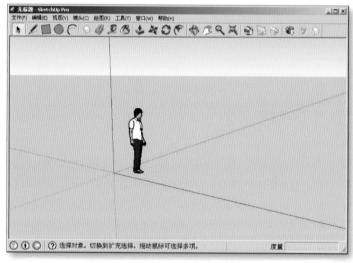

菜　单

标题栏下方显示菜单。大多数的SketchUp工具、命令和设置都可以在这些菜单中找到。这些菜单包括：文件、编辑、视图、镜头、绘图、工具、窗口和帮助。

工具栏

工具栏位于应用程序左侧、菜单下方，包含一套用户定义的工具和控件。

SketchUp启动时会打开"开始"工具栏。在"视图">"工具栏"菜单项目下选择工具栏即可显示其他工具栏。

绘图区

绘图区是您创建模型的区域。绘图区的3D空间通过绘图轴标识出来。绘图轴是三条互相垂直且带有颜色的直线。这些轴帮助您在工作时感受3D空间的方向感。

绘图区还包含一个简单的人物模型，让您有3D空间的感觉。

状态栏

状态栏是位于绘图区下方的一块长长的灰色矩形区域。

状态栏左侧显示了当前使用的绘图工具的相关提示，包括使用键盘快捷键即可完成的特殊功能。查看状态栏可了解各种SketchUp工具的高级功能。

使用调整大小手柄可以放大绘图区，以便您能看到状态栏中的讯息全文。

度量工具栏　度量框位于状态栏的右侧。"度量"工具栏会在绘制过程中显示尺寸信息。您还可在"度量"工具栏中输入数值，以操控当前选定的图元，例如创建一条特定长度的直线。

窗口调整大小手柄　"度量"工具栏的右侧就是窗口调整大小手柄，可以用来更改应用程序窗口的大小。

一、主要工具

（1）选择工具

1. 简　介

在使用其他工具或命令时，您可以使用"选择"工具指定要修改的图元。选择内容中包含的图元被称为选择集。可从主工具栏（Microsoft Windows）、"工具面板"（Mac OS X）或"工具"菜单激活选择工具。

键盘快捷键：空格键

2. 选择单个图元

SketchUp允许您选择单个图元和多个图元。要选择单个图元：

① 选用**选择**工具（ ）。光标将变为箭头。

② 点击图元。选定的图元将以黄色突出显示。

③ 要选择或取消选择所有几何图形，选择编辑>取消选择所有，按**Ctrl+T**。另外，您还可以点击绘图区中的空白区域，取消选定当前已选择的所有图元。

3. 选择多个图元

在SketchUp中可使用多种方法选择多个图元。这些方法包括：

通过选择框选择多个图元。

快速点击鼠标可选择连接的图元。

使用"选择"上下文菜单选择连接的图元。

通过选择框选择多个图元

选择框是一个可展开的临时框，可用于选择多个图元。当您要在多个连接或分离的图元（选择集）上执行单一操作时，通过选择框进行选择就非常有用。要选择多个图元：

① 选用**选择**工具。光标变为一个箭头。

② 在要**选择**的图元附近点击并按住鼠标按键，从这里开始设置选择框。

③ 拖动鼠标，在您要选择的元素上展开选择框。

点击右侧并拖到左侧（称为交叉选择），选择矩形框中的所有元素都被选择，其中包括只有部分包含在矩形中的那些元素。下图显示了从右到左的选择方式，选择了两个组件，这两个组件都并未完全包含在选择框的边界内。

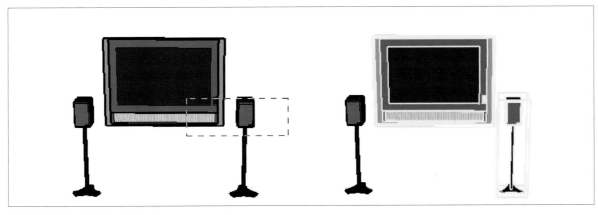

点击图元的左侧并拖到右侧（称为窗口选择），将只选择完全包含在选择矩形框内的那些元素。下图显示了从左到右的选择方式，只选择了一个组件，因为只有一个组件（左扬声器）完全包含在选择框的边界内。

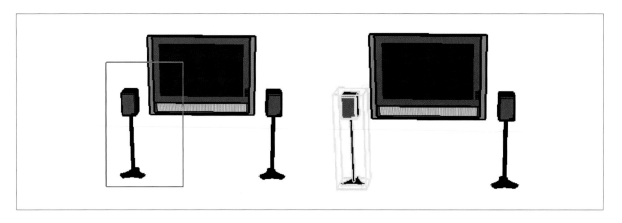

④ 当所有组件都有部分内容（从右到左选择）或全部内容（从左到右选择）包含在选择框中时，松开鼠标按键。

快速点击鼠标可选择连接的图元

快速点击鼠标按键可选择一个或多个连接的图元。要选择平面及其边界线：

① 选用**选择**工具。光标变为一个箭头。

② 双击平面，可选择该平面及平面的所有边界线。选定的图元将突出显示。

只选择一个平面和一条边线：

① 选用**选择**工具。光标变为一个箭头。

② 双击边线选择连接的平面。选定的图元将突出显示。

选择与单个图元连接的所有图元：

① 选用**选择**工具。光标变为一个箭头。

② 快速三次点击连接图元集中的任何图元，可选择所有连接的图元。例如，如果您三次点击立方体中的一个平面，则整个立方体将被选中。选定的图元将突出显示。

使用"选择"上下文菜单选择连接的图元

使用"选择"上下文菜单，可根据图元与当前选定图元的具体关系选择图元。要使用"选择"菜单项目：

① 选用**选择**工具 （ ）。光标变为一个箭头。

② 右键点击一个图元，例如一条边线或一个平面，系统会显示图元的上下文菜单。

③ 选用**选择**菜单项目，会显示一个子菜单。

④ 选择一个"选择"子菜单项目：

● 如果要选择所选平面的所有边界线，选择**边界边线**。

● 如果要选择连接到所选图元的所有平面，**选择连接的平面**。

● 如果要选择与选定图元相连的所有图元，**选择所有的连接项**（这与三次点击图元的作用相同）。

● 如果要选择与选定图元在同一图层上的所有图元，**选择在同一图层的所有项**。

● 如果要选择与选定图元使用相同材质的所有图元，**选择使用相同材质的所有项**。

4．使用鼠标展开选择集

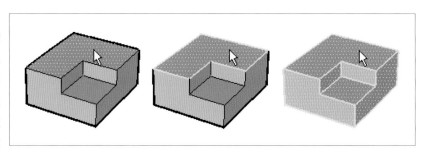

您可以快速连续点击鼠标按键（在使用"选择"工具时）以自动添加到选择集。点击某个图元一次即可选中该图元。快速点击某个图元（边线或平面）两次（双击），即可分别选择相应的边线或平面。三次点击某个图元（边线或平面），即可选择边线或平面以及与该边线或平面连接的所有图元。下图显示了这三种点击/选择操作的效果。

提示：点击右键即可调用图元的上下文菜单。许多上下文菜单都有"选择"子菜单，您可以从这个子菜单选择以下一项命令来扩展选择："边界边线"、"连接的平面"、"连接的所有项"、"在同一图层的所有项"以及"使用相同材质的所有项"。

5．增/减选择集

"选择"工具与一个或多个键盘修饰键组合使用，可增加或删除选择集中的图元。

添加到选择集

按住**Ctrl**键（Microsoft Windows）或**Option**键（Mac OS X）点击图元（光标将变为一个带加号的箭头），可将更多图元一一添加到选择集中。或者，按住**Shift**键点击图元（光标将变为一个带加号和减号的箭头），可将更多图元一一添加到选择集中。

更改图元的选择状态（Shift）

按住**Shift**键点击图元（光标将变为一个带加号和减号的箭头），即可反转图元的选择状态（当前选定的图元将被取消选择，而未选择的图元将变成选择状态）。

从选择集减去图元

按住**Shift**和**Ctrl**键（Microsoft Windows）或**Option**键（Mac OS X）点击当前选定的图元（光标将变为一个带减号的箭头），即可删除选择集中的图元。或者，按住**Shift**键点击当前选定的图元（光标将变为一个带加号和减号的箭头），可将图元一一从选择集中删除。

提示：对选择集中的组项目使用"组"图元，可作为快速重新选择同一组项目的临时方法。如需更多信息，请参阅组图元。

（2）橡皮擦工具

1．简　介

使用"橡皮擦"工具可删除图元。橡皮擦工具还可用于隐藏和柔化边线。从主工具栏（**Microsoft Windows**）或从"工具"菜单选择"橡皮擦"激活橡皮擦工具。

键盘快捷键：E

2．删除图元

如上所述，橡皮擦工具可用于删除绘图区内的图元。请注意，您不能使用橡皮擦工具删除平面（平面在边界线删除后可被删除）。要删除图元：

①　选择**橡皮擦**工具　（　）。光标变为一个带小方框的橡皮擦。

②　点击要删除的图元。您也可以按住鼠标按键并拖到多个要删除的图元上，一次性删除多个图元。松开鼠标按键时，所有选定的图元将被删除。

如果您不小心选中了并不想删除的几何图形，您可以在删除前按**Esc**键，取消此次删除操作。

提示：如果您连续漏掉要删除的图元，请尽量放慢操作速度。

提示：如果使用"选择"工具选择图元，然后按键盘上的**Delete**键，通常能更快地删除大量图元。您还可以从"编辑"菜单中选择"删除"来删除选中的项目。

3．隐藏直线

按住**Shift**键并使用橡皮擦工具即可隐藏直线（而不是删除直线）。

4．使用橡皮擦工具柔化或取消柔化边线

按住**Ctrl**键（Microsoft Windows）或**Option**键（Mac OS X），可柔化/平滑边线（而不是删除图元）。同时按住**Shift**和**Ctrl**键（Microsoft Windows）或**Option**键（Mac OS X），可取消柔化/取消平滑边线。

（3）颜料桶工具

1.简　介

使用"颜料桶"工具您可以指定模型中图元的材质和颜色。您可以使用它涂刷各个图元，填充若干连接的平面，或在整个模型中用另一种材质代替现有材质。从主工具栏（Microsoft Windows）或从"工具"菜单选择"颜料桶"激活颜料桶工具。

键盘快捷键：**B**

2．应用材质和颜色

请务必使用阴影或带纹理的阴影样式，以便您在应用到模型上时可以看到这些材质。要应用材质（Microsoft Windows）：

① 选择**颜料桶**工具。光标将变为一个颜料桶，"材质浏览器"也将激活。材质浏览器中包含了多个材质库，您可以将其中的材质涂刷到模型平面上。

② 使用材质浏览器中的下拉列表选择材质库。SketchUp中包含多个默认的材质库，其中包括了景观、屋顶和透明材质。

③ 从材质库中选择一种材质。

④ 点击要涂刷的平面。材质将应用指定到平面上。

3．填充选项

使用颜料桶工具时还可以配合使用一个或多个键盘修饰键，以执行多项涂刷操作。

元素填充

点击平面就可以正常操作颜料桶工具填充平面。如前所述，您只需点击颜料桶工具，就可以对通过"选择"工具选定的图元进行涂刷。

注意：使用"选择"工具选择图元并进行涂刷时，将只对选择范围内的图元进行涂刷。

相邻区域填充

在使用颜料桶工具点击平面的同时，按住**Ctrl**键（**Microsoft Windows**）可对该平面和所有相邻（连接）的平面使用同一材质进行填充。在执行此项操作之前，您点击的平面和相邻区域平面必须具备相同的材质。

注意：在使用"选择"工具选定多个图元，然后使用Ctrl键（Microsoft Windows）进行涂刷时，将只对选择范围中的图元进行涂刷。

替　换

按住**Shift**键，然后使用颜料桶工具点击平面，可将新材质应用到当前环境中使用相同材质的每个平面上。

注意：使用"选择"工具选择多个图元，然后使用**Shift**修饰键进行涂刷时，将只对选择范围中的图元进行涂刷。

相邻区域替换

在涂刷时同时按住**Shift**和**Ctrl**键（Microsoft Windows），将只替换与平面连接的几何图形范围内的平面材质。

4．涂刷组和组件

材质可应用于整个组图元、组件图元，或者是组或组件内的单个图元上。要指定整个组或组件图元的材质：

① 选择**颜料桶**工具．光标将变为一个颜料桶，"材质浏览器"也将激活。材质浏览器中包含了多个材质库，您可以将其中的材质涂刷到模型平面上。

② 使用下拉列表框选择材质库。SketchUp中包含多个默认的材质库，其中包括了景观、屋顶和透明材质。

③ 从材质库中选择一种材质。

④ 点击要涂刷的组或组件。平面将应用指定的材质。

⑤ 如果您使用"选择"工具选择多个组或组件，只需使用涂刷工具点击选择内容，即可涂刷所有组或组件。

注意：如果在将材质应用到整个组或组件之前，组或组件内的平面上已经涂刷了一种材质（不是默认材质），则该平面将不接受新材质。例如，在对组件应用材质前，下列图像中的挡风玻璃、保险杠和轮胎已经涂刷了材质。因此，挡风玻璃、保险杠和轮胎将保留原先的材质。

注意：分解组或组件将对已指定默认材质的所有元素应用对象材质，从而使材质永久覆盖。

5．平面涂刷规则

同时涂刷多个平面或多条边线时，将应用到多个平面涂刷规则。这些规则如下：

选择多个平面时，最先涂刷的一侧决定了将对所有平面的哪一侧进行涂刷。例如，如果您选择了所有平面并涂刷了其中一个平面的正面，则将对所有平面的正面进行涂刷。相反，如果您选择了所有平面并涂刷了其中一个平面的背面，则将对所有背面进行涂刷。

当您选择一个平面和所有边线并涂刷该平面的正面时，将对所有选定的边线进行涂刷。当您选择一个平面和所有边线并涂刷平面的背面时，将不对边线进行涂刷。如果想看到对边线应用的涂刷效果，您将需要按材质显示边线颜色。因此，您需要打开"样式浏览器"（在"窗口"菜单下），选择**编辑**标签，然后选择**边线设置**按钮。最后，从"颜色"菜单中选择"按材质"。

6．材质取样

按住**Alt**键（Microsoft Windows）或**Command**键（Mac OS X），将颜料桶工具转换成"样本"工具，可在模型内进行材质取样。光标变为一根滴管。点击取样材质所在的平面。松开**Alt**键（Microsoft Windows）或**Command**键（Mac OS X），返回颜料桶工具。将取样的材质涂刷在平面上。

注意：取样的材质放置在颜色选择器的"活动颜色井"中，在这里，您可以将材质涂刷到新图元上，对材质进行修改，或将其用作新材质的基础（Mac OS X）。

二、绘图工具

（1）画线工具

1．简　介

使用画线工具绘制边线或直线图元。直线图元可组合起来形成平面。画线工具可用于拆分平面或恢复被删除的平面。从工具栏 ／ 工具面板或"绘图"菜单激活画线工具。

键盘快捷键：**L**

2．绘制直线

直线可放置在现有平面上，或与现有的几何图形相分离。要绘制直线：

① 选择**画线**工具（ ），光标会变为一支铅笔。

② 点击放置直线的起点。

注意：操作过程中，您可以随时按下Esc键，重新开始操作。

③ 将光标移至直线的终点。在绘制直线时，它的长度将自动显示在"度量"工具栏中。

④ 点击绘制直线。该终点也可以作为另一条直线的起点。

在点击第二个点之前或绘制直线后，您都可以使用"度量"工具栏指定确切的直线长度。如需有关使用"度量"工具栏处理直线图元的更多信息，请参阅"创建精确的直线"。

提示：另外，您还可以点击并按住鼠标按键设置直线的起点，不松开按键往外拖动鼠标，即可设置直线长度。松开鼠标按键即可完成直线的绘制。如需有关设置绘图行为的更多信息，请参阅"使用偏好"对话框的"绘图"面板。

3．创建精确的直线

绘制直线时，"度量"工具栏将显示直线的长度。您还可以使用"度量"工具栏指定直线的长度值。

输入长度值

在您放置直线的起点后，"度量"工具栏的标签将显示"长度"。以下图像显示的是"度量"工具栏中的长度值。

长度 3.37m

放置直线起点后，在"度量"工具栏中键入直线长度，然后按**Enter**键（Microsoft Windows）或**RetUrn**键（Mac OS X）。如果您只是键入一个数值，SketchUp将使用当前文件中设定的单位。您可以随时指定英制（1' 6"） 或公制（3.652m） 单位而不管当前模型的设置。

注意：画线工具将自动使用"度量"工具栏中以前输入的长度值。

输入3D坐标

使用"度量"工具栏，您还可以将直线的端点放在空间精确的坐标处。

长度 [3m, 5m, 7m]

输入绝对坐标

输入3D空间中某点的坐标并用方括号括起来，如 [x, y, z]，即可获得相对于当前轴的绝对坐标。

输入相对坐标

输入坐标点并用尖括号括起来，格式为 [x, y, z]，其中x、y和z值是与直线起点之间的相对距离。

注意：在"度量"工具栏中输入内容的具体格式取决于计算机的区域设置。对于欧洲用户来说，分隔符是分号而不是逗号，所以格式为 [x;y;z]。

4．编辑直线图元

您可以使用"移动"工具，对不围绕平面的直线图元的长度进行修改。要编辑直线图元：

① 选择**移动**工具。光标将变成四向箭头。

② 在直线图元上移动光标以确定图元的一个端点。

③ 点击并按住直线图元的端点。

④ 移动光标以调整直线图元的长度。

您还可以使用直线图元的"图元信息"对话框调整长度。

5．制作面

面图元是一种类似于平面的图元，可结合形成SketchUp模型中的3D几何图形。当任意三条或更多条相交线或边在同一个平面（无限平面2D空间）上或共面时，便会自动形成面。要使用"铅笔"工具制作面，请执行以下操作：

① 选择**直线**工具（✏）。光标随即变为铅笔。

② 点击设置线条的起点。

③ 将光标移到条线的终点。绘制线条过程中，线条的长度将动态显示在"度量"工具栏中。

④ 点击绘制线条。线条的终点也可以是另一个线条的起点。

⑤ 将光标移到第二个线条的终点。

⑥ 点击绘制线条。线条的终点也可以是另一个线条的起点。

⑦ 将光标移到第一个线条的起点。"铅笔"光标的尖会变为绿色圆圈，提示此处为"终点"。

⑧ 点击绘制线条。一个面即已制作完成。

6．使用推导绘制直线

画线工具可利用SketchUp先进的几何图形推导引擎，帮助您在3D空间中放置直线。由推导引擎做出的推导决定，将以推导线和推导点的形式显示在绘图区内。这些直线和点可显示您绘制的直线及模型的几何图形是否准确对齐。如需更多信息，请参阅推导引擎主题。

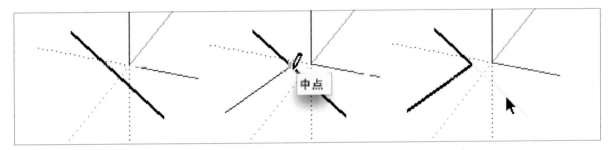

将直线锁定到当前的推导方向

当绘制的直线显示某个轴线的颜色时，按住**Shift**键即可将绘图操作锁定到该轴线上。

将直线锁定到特定的推导方向

绘制直线时，按住上箭头、左箭头或右箭头，即可将直线锁定到某个特定的轴，其中上箭头代表蓝轴，左箭头代表绿轴，右箭头代表红轴。

7．将直线分为相等的线段

线段可分割为任意数量的相等线段。要将直线分为相等的线段：

① 右键点击直线。

② 从上下文菜单中选择**拆分**。SketchUp将在直线上放置的各个拆分点。

③ 将光标移向直线中点可减少线段的数量。将光标移向直线的端点可增加段线的数量。

④ 当显示您所需的线段数时，点击该直线。直线即被拆分为长度相等并相互连接的多个线段。

8．拆分直线

当新绘制的直线垂直于另一条直线时，SketchUp将自动对线段进行拆分。例如，在一条线的中点（以青色正方形标识）上绘制新直线时，这条线将被一分为二。下列示例显示的是一条线在中点相交，产生了两条线。

选择原来的直线，以验证该直线是否被拆分成相等的两条线段。

将直线分为相等的线段

线段可分割为任意数量的相等线段。要将直线分为相等的线段：

① 右键点击直线。

② 从上下文菜单中选择**拆分**。SketchUp 将在直线上放置各个拆分点。

③ 将光标移向直线中点可减少线段的数量。将光标移向直线的端点可增加线段的数量。

④ 当显示您所需的线段数时，点击该直线。直线即被拆分为长度相等并相互连接的多个线段。

9．拆分平面

将平面边线上的两个点作为起点和终点绘制直线即可拆分该平面。以下图像显示的是拆分矩形。从矩形的一条边线到相对的另一条边线之间绘制一条直线，矩形即被拆分。

10．直线图元

直线（也被称为边线）构成了所有模型的结构基础。使用画线工具绘制直线。

（2）画圆弧工具

1．简　介

使用画圆弧工具绘制圆弧图元：圆弧包含多个连接在一起的线段（每条线段都可当作单独的圆弧进行编辑）。从工具栏/工具面板或"绘图"菜单激活画圆弧工具。

键盘快捷键：**A**

2．绘制圆弧

圆弧图元包含三个部分：起点、终点和凸起部分的距离。起点和终点之间的距离也称为弦长。要绘制圆弧：

① 选择**画圆弧**工具（ ），光标会变为一支带圆弧的铅笔。

② 点击放置圆弧的起点。

③ 将光标移至弦的终点。

④ 点击放置圆弧的终点，即可创建一条直线。

⑤ 垂直于这条直线移动光标以调整凸起部分的距离。将延伸出另一条垂直于该直线的直线。

注意：操作过程中，您可以随时按下**ESC**键，重新开始操作。

⑥ 点击设置凸起部分的距离。

3．创建精确的圆弧

"度量"工具栏可显示圆弧的弦长（在设置起点后），还可显示凸起部分的距离（在设置终点后）。使用"度量"工具栏，可输入弦长的确切长度、凸起部分的距离、半径值和段数。

注意：如果您只是键入一个数值，SketchUp将使用当前文件中设定的单位。您可以随时指定英制（1'6"）或公制（3.652m）单位而不管当前文件的设置。您可以在"模型信息"对话框的"单位"面板中设置单位。

输入弦长

在您放置圆弧的起点后，"度量"工具栏的标签将显示"长度"。在放置圆弧起点后，在"度量"工具栏中键入弦长，然后按**Enter**键（Microsoft Windows）或**RetUrn**键（Mac OS X）。如果指定一个负值，如"-6.5"，表示您要向与当前绘制方向相反的方向绘制此长度的弦。

指定凸起部分的距离

在您放置圆弧的终点后，"度量"工具栏的标签将显示"凸出部分"。放置终点后，在"度量"工具栏中键入凸出部分的长度，然后按**Enter**键（Microsoft Windows）或**RetUrn**键（Mac OS X）。您还可以在创建圆弧后当"度量"工具栏标签显示"凸出部分"时，输入凸出部分的距离。您还可以为凸出部分输入负值，这样可以向与当前绘图方向相反的方向创建圆弧。

指定半径

您可以指定圆弧半径而不指定凸出部分的距离。放置中心点后，在"度量"工具栏中键入半径尺寸，然后按 **Enter键**（Microsoft Windows）**或RetUrn键**（Mac OS X）。您可以在创建圆弧的过程中或创建后立刻执行此操作。例如：24r或3'6"r或5mr.。

指定段数

您也可以指定圆弧的段数。在"度量"工具栏中键入段数，后面加上字母s，然后按**Enter键**（Microsoft Windows）**或RetUrn** 键（Mac OS X）。您可以在创建圆弧的过程中或创建后立刻执行此操作。例如：20s。

4．编辑圆弧图元

您可以使用"移动"工具编辑圆弧图元的半径。要编辑圆弧图元：

① 选择**移动**工具（ ），光标将会变成四向箭头。

② 在圆弧图元上移动光标以确定圆弧的中点。

③ 点击并按住圆弧图元的中点。

④ 移动光标以调整圆弧图元的凸出部分。

⑤ 点击并按住圆弧图元的起点或终点。

⑥ 移动鼠标以调整圆弧图元的半径和长度。半径的长度将与弦的长度呈正比关系。

您还可以使用圆弧图元的"图元信息"对话框，调整半径和段数。

5．绘制半圆

当您拉出凸出部分时，圆弧将暂时成为半圆。请留意半圆推导工具的提示，注意圆弧在何时变成半圆。

6．绘制正切圆弧

如果当前圆弧的起点或终点未与其他图形相连接，则您从起点或终点开始绘制时，画圆弧工具将显示一个青色的正切圆弧。

7．圆弧图元

圆弧图元是多个线段的组合，这些线段连接在一起近似形成圆弧的曲度。这些图元作为单独的线条，可用于定义平面的边线，还可对平面进行分割。除此之外，选择圆弧中的一段即选择了整个圆弧图元。但是，所有的推导技术都是对圆弧进行操作，就好像圆弧是由多个线段组成。例如，将圆弧上的每个点都推导为线段的端点。请使用画圆弧工具绘制圆弧。

注意：您可以使用"分解曲线"上下文菜单项目，将圆弧分解成普通的边线段（请参阅本主题中的"圆弧上下文菜单项目"）。

圆弧图元包括长度（也称为弦长）、凸出部分、半径和段数。以下图像显示的是圆弧图元。

注意：圆弧和圆形图元具有一个特点，在使用"推/拉"工具对它们进行拉伸时，它们将自动产生柔化边线。

圆弧分段

段数较多的圆弧的曲度要比段数较少的圆弧更流畅。但是，较多的段数会增大模型的尺寸，降低性能。为了绘制出可接受的图形效果，您可以将指定较少的段数，然后使用平滑和边线进行处理以得到平滑图像。

圆弧变形

如果由于破坏半径定义的操作（如不一致的比例调整操作）而导致圆弧变形，则将产生无参数的曲线图元。折线曲线将不能再当作圆弧进行编辑。

（3）徒手画工具

1. 简 介

使用徒手画工具，可绘制曲线图元和3D折线图元形式的不规则手绘线条。曲线图元由多条连接在一起的线段构成。这些曲线可作为单一的线条，用于定义和分割平面。但它们也具备连接性，即选择其中一段即选择了整个图元。曲线图元可用来表示等高线地图或其他有机形状中的等高线。从工具栏/工具面板或"绘图"菜单激活徒手画工具。

2. 绘制曲线

曲线可放置在现有的平面上，或与现有的几何图形相独立（与轴平面对齐）。要绘制曲线：

① 选择**徒手画**工具。光标变为一支带曲线的铅笔。

② 点击并按住放置曲线的起点。

③ 拖动光标开始绘图。

④ 松开鼠标按键停止绘图。

⑤（可选）将曲线终点设在绘制起点处即可绘制闭合形状。

3. 绘制3D折线图元

3D折线并不生成推导快照或以任何方式影响几何图形。3D折线通常用于描绘导入的图形和2D草图，或用于修饰您的模型。在您开始绘图前，请按住**Shift**键以绘制3D折线。

注意：从3D折线的上下文菜单中选择"分解"，可将手绘草图转换成普通的边线几何图形。

4. 编辑曲线图元

您可以使用"移动"工具，对不围绕平面的曲线图元的长度进行修改。要编辑曲线：

① 选择**移动**工具。光标将变成四向箭头。

② 在曲线图元上移动光标以确定图元的一个端点。

③ 点击并按住曲线图元的端点。

④ 移动光标以调整曲线图元的长度。

5. 曲线图元

SketchUp的曲线图元由多条连接在一起的线段构成。这些图元作为单独的线条，可用于定义平面的边线，还可对平面进行分割。除此之外，选择曲线中的一段即选择了整个曲线图元。

使用徒手画工具绘制曲线。

注意：您可以使用上下文菜单项目"分解曲线"，将曲线分解成普通的边线段（请参见"曲线上下文菜单项目"）。

以下图像包含曲线图元。曲线可在同一点（如下图所示）也可以在不同的点开始和结束。

注意：前述图像中的模型包含两个图元：由曲线图元（连续边线）所包围的平面图元（位于中间）。

6. 3D折线图元

SketchUp的3D折线图元是曲线状的图元，也不生成推导快照或以任何方式影响几何图形。徒手画草图通常用于描绘导入的图形和2D草图，或用于修饰您的模型。

使用徒手画工具绘制3D折线图元。

注意：您可以使用上下文菜单项目"分解"，将徒手画草图分解成普通的边线段（请参见本主题后面介绍的"3D折线上下文菜单项目"）。

注意：3D折线看起来像是曲线图元，但它更细一些。

（4）画矩形工具

1．简　介

使用画矩形工具可绘制矩形平面图元，点击所需形状的两个对角即可。从工具栏/工具面板或"绘图"菜单激活画矩形工具。

2．绘制矩形

矩形可放置在现有的平面上，或与现有的几何图形相独立（与轴平面对齐）。要绘制矩形：

① 选择**画矩形**工具（■）。光标变为一支带矩形的铅笔。

② 点击设置矩形的第一个角点。

③ 按对角方向移动光标。

注意：操作过程中，您可以随时按下ESC键，重新开始操作。

④ 点击设置矩形的第二个角点。

3．绘制正方形

使用画矩形工具可创建正方形，正方形工具提示可帮助您做出判断。要绘制正方形：

① 选择**画矩形**工具（■）。光标变为一支带矩形的铅笔。

② 点击设置矩形的第一个角点。

③ 将鼠标向对角点方向移动。当鼠标的位置正好位于创建正方形的位置时，将显示一条对角线虚线和正方形工具提示。

注意：操作过程中，您可以随时按下Esc键，重新开始操作。

④ 点击可完成绘制。

提示：当鼠标位置正好位于黄金分割的位置时，将显示一条虚线和黄金分割工具提示。

另外，您可以在矩形的一个角上点击鼠标按键，将鼠标拖至对角，然后松开鼠标按键。

提示：如果您希望所绘制的矩形不对齐默认的绘图轴方向，则在绘制矩形之前，您可以使用轴工具重新排列轴线。

4．创建精确的矩形

绘制图形时，矩形的尺寸将动态显示在"度量"工具栏中。在点击第一个角后或矩形绘制之后，在"度量"工具栏中键入确切的长度和宽度，然后按Enter键（**Microsoft Windows**）或RetUrn键（**Mac OS X**）。

如果您只是键入一个数值，ＳｋｅｔｃｈＵｐ将使用当前文件中设定的单位。您可以随时指定英制（如1'6"）或公制（如3.652m）单位而不管当前模型的设置。

您还可以在"度量"工具栏中输入一个尺寸。如果您输入一个值和逗号（3'，），新的值将应用于第一个尺寸，第二个尺寸将保留以前的值。同样地，如果您键入逗号和一个值（，3'），则只有第二个尺寸将被更改。

提示：如果您输入负值（-24，-24），SketchUp 将把负值应用到与绘图方向相反的方向，并在这个新方向上应用新的值。

5．使用推导绘制矩形

画矩形工具可利用SketchUp先进的几何图形推导引擎，帮助您在 3D空间中放置矩形。由推导引擎做出的推导

决定，将以推导线和推导点的形式显示在绘图区内。这些
直线和点可显示您绘制的矩形及模型的几何图形是否准确
对齐。

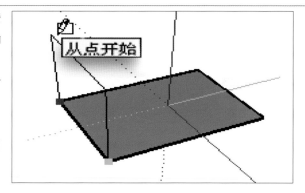

例如，如果您将鼠标移到现有边线的端点上，然后沿
轴线方向往远处移动鼠标，将出现一条带有"从点开始"
工具提示的虚线推导线。

该工具提示告诉您已经对齐到该端点。您还可以使用
"从点开始"推导，在垂直方向或非正交平面绘制矩形。

6．平面图元

平面图元即平坦的面图元，经过组合可形成SketchUp模型中的3D几何图形。当任意三条或更多相交的直线或
边线位于同一平面（无限平坦的2D空间）或共面时，将自动生成平面。

当您删除平面时，围绕平面的边线将保留下来。但是，当您删除围成平面的一条边线时，平面也将自动被删除。

如果您改变平面的一条边线，使
其不再与该平面共面，SketchUp
将使用"自动折叠"功能创建新
的边线和平面。

可以使用画线工具、画圆
弧工具、徒手画工具、画矩形工
具、画圆工具或画多边形工具绘
制平面。只需把圆弧和直线连接
起来，就可以创建以下图像，形
成边线和平面。

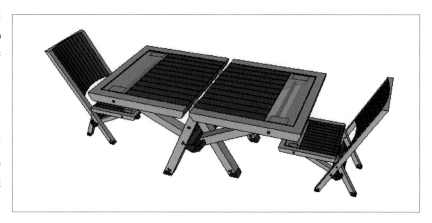

（5）画圆工具

1．简　介

使用画圆工具绘制圆形图元。从工具栏/工具面板或"绘图"菜单激活画圆工具。

键盘快捷键：**C**

2．绘制圆形

圆形可放置在现有平面上，或与现有的几何图形相分离。要绘制圆形：

① 选择**画圆**工具（ ⬤ ）。光标变为一支带圆形的铅笔。

② 点击放置圆形的中心点。

③ 将光标从中心点向外移出，以定义您所画圆形的半径。移动光标时，半径值将动态显示在"度量"工具栏
中。您还可以指定半径的值：键入长度值然后按**Enter**键（Microsoft Windows）或**RetUrn**键（Mac OS X）。您还
可以在"度量"工具栏中指定圆形的段数。

注意：操作过程中，您可以随时按下**ESC**键，重新开始操作。

④ 点击完成圆的绘制。

提示：您还可以点击并按住鼠标按键设置圆心，不松开按键往外拖动鼠标即可设置圆形半径。松开鼠标按键即
可完成圆的绘制。

可以在完成圆形的绘制后，使用"度量"工具栏指定半径和段数。有关使用"度量"工具栏设置半径和段数的
更多信息，请参见"指定精确的圆形值"。

3．创建精确的圆

设置圆形中心点后，"度量"工具栏将显示半径。使用"度量"工具栏可输入确切的半径和段数。

指定半径

在您放置圆形中心点后，"度量"工具栏的标签将显示"半径"。放置中心点后，在"度量"工具栏中键入半径尺寸，然后按Enter键（Microsoft Windows）或RetUrn键（Mac OS X）。您可以在创建圆形的过程中或创建后立刻执行此操作。例如：24r或3'6"r或5mr。

注意：画圆工具将自动使用"度量"工具栏中以前输入的半径值。

指定边数

启动画圆工具时，"度量"工具栏的标签将显示"边数"。在点击设置圆形中心点之前，在"度量"工具栏中指定边数，然后按Enter键（Microsoft Windows）或RetUrn键（Mac OS X）。例如：100。

您还可以在创建圆形后指定圆侧边的数量。在"度量"工具栏中键入边数，数量后面加上字母"s"，然后按Enter键（Microsoft Windows）或RetUrn键（Mac OS X）。例如：20s。该数量将适用于以后绘制的所有圆形。

注意：圆形默认的段数为24。

4．编辑拉伸的圆形

当您使用"推/拉"工具拉伸2D圆形时，即可创建一个特殊的圆柱表面图元。要更改拉伸圆形的尺寸：

① 选择**移动**工具（ ）。光标将变成四向箭头。

② 在拉伸圆形的侧面，点击四个基点中的一个（用垂直虚线表示）。

③ 向内移动光标可缩小拉伸圆形的尺寸，向外移动则可以增大拉伸圆形的尺寸。

圆形分段

段数较多的圆形的曲度要比段数较少的圆形更流畅。但是，较多的段数会增大模型的尺寸，降低性能。为了绘制出可接受的图形效果，您可以将指定较少的段数，然后使用平滑和边线软进行处理以得到平滑图像。

圆形变形

如果由于破坏半径定义的操作（如不一致的比例调整操作）而导致圆弧变形，则将产生无参数的曲线图元。折线曲线将不能再当作圆弧进行编辑。

5．将圆形锁定到当前方向

6．圆形图元

圆形图元是多个线段的组合，这些线段连接在一起形成一个圆。这些图元作为单独的线条，可用于定义平面的边线，还可对平面进行分割。除此之外，选择圆弧的其中一段即选择了整个圆形图元。但是，所有的推导技术都是对圆进行操作，就好像圆形是由多个线段组成。例如，将圆形上的每个点都推导为线段的端点。使用画圆工具绘制圆形。

注意：您还可以使用上下文菜单项目"分解曲线"，将圆形分解为多个普通的边线段（请参阅圆形上下文菜单项目获取更多信息）。

圆形图元由一个半径和若干段构成。以下图像显示的圆形图元有24段。

注意：前述图像中的模型包含两个图元：由圆形图元（圆形边线）所包围的平面图元（位于中间）。

注意：圆弧和圆形图元具有一个特点，在使用"推/拉"工具对它们进行拉伸时，它们将自动产生柔化边线。

（6）画多边形工具

1．简　介

使用画多边形工具可绘制普通的多边形图元。从工具栏/工具面板或"绘图"菜单激活画多边形工具。

2．绘制多边形

多边形可放置在现有平面上，或与现有的几何图形相分离。要绘制多边形：

① 选择画**多边形**工具（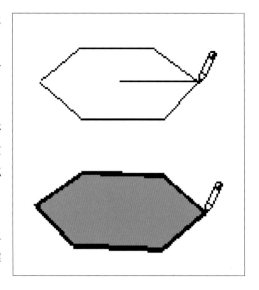）。光标变为一支带多边形的铅笔。

② 点击放置多边形的中心点。

③ 将光标从中心点向外移出，以定义所画多边形的半径。移动光标时，半径值将动态显示在"度量"工具栏中。您还可以指定半径的值：键入长度值然后按Enter键（Microsoft Windows）或RetUrn键（Mac OS X）。

注意：操作过程中，您可以随时按下ESC键，重新开始操作。

④ 再次点击完成多边形的绘制。（另外，您可以点击设置多边形的中心，不松开按键向外拖动鼠标即可设置半径。松开鼠标按键即可完成多边形的绘制。）

可以在完成多边形的绘制后，使用"度量"工具栏指定半径和段数。有关使用"度量"工具栏设置半径和段数的更多信息，请参阅"创建精确的多边形"。

3．绘制精确的多边形

设置多边形中心点后，"度量"工具栏将显示半径。使用"度量"工具栏可输入确切的半径和段数。

指定半径

在您放置多边形中心点后，"度量"工具栏的标签将显示"半径"。放置中心点后，在"度量"工具栏中键入半径尺寸，然后按Enter键（Microsoft Windows）或 RetUrn 键（Mac OS X）。您可以在创建多边形的过程中或创建后立刻执行此操作。例如：24r或3'6"r或5mr．。

注意：画多边形工具将自动使用以前在"度量"工具栏中输入的半径。

指定边数

启动画多边形工具时，"度量"工具栏的标签将显示"边数"。在点击设置多边形中心点之前，在"度量"工具栏中指定边数，然后按Enter键（Microsoft Windows）或RetUrn键（Mac OS X）。例如：10。

您还可以在创建多边形后指定多边形侧边的数量。在"度量"工具栏中键入段数，后面加上字母s，然后按Enter键（Microsoft Windows）或RetUrn键（Mac OS X）。例如：6s。该数量将适用于以后绘制的所有多边形。

4．编辑多边形图元

您可以使用"移动"工具，修改多边形的外接圆（只要多边形还未成平面）的半径。要编辑多边形图元：

① 选择移动工具（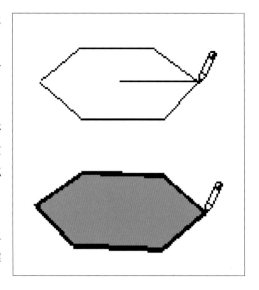），光标将变成四向箭头。

② 在多边形图元上移动以确定其中一边的中点。您至少可以通过多边形的一个中点，调整该图元的大小。

③ 点击并按住多边形图元的中点。

④ 移动光标调整多边形图元的半径。如果多边形的大小未变，则点击并按住另一个中点。尝试每个中点，直到找到可以调整图元大小的那个中点。

您还可以使用多边形图元的"图元信息"对话框，调整半径和段的数量。

5．编辑拉伸的多边形

当您使用"推/拉"工具拉伸包含多边形的2D平面时，将拉伸出一个特殊的多边形曲面集，并且您可以编辑该图元的半径。使用"移动"工具重定位其中一条控制边线，多边形曲面集半径（以及定义曲面的两个多边形图元的半径）也会相应地做出调整。

多边形变形

如果由于破坏半径定义的操作（如不一致的比例调整操作）而导致多边形变形，则将产生无参数的多边形图元。折线曲线将不能再当作多边形进行编辑。

6．将多边形锁定到当前方向

在开始绘制多边形前，按住**Shift**键，可将绘图操作锁定到画多边形的方向。

7．多边形图元

SketchUp的多边形图元类似于平面图元，但它包含三条或更多的边。这些图元作为单独的线条，可用于定义平面的边线，还可对平面进行分割。除此之外，选择多边形中的一段即选择了整个多边形图元。但是，所有的推导技术都是对多边形进行操作，就好像多边形是由多个线段组成的那样。使用画多边形工具绘制多边形。

注意：您可以使用上下文菜单项"分解曲线"，将多边形分解成普通的边线段（请参阅本主题中的"多边形上下文菜单项"）。

多边形图元由一个半径和若干线段构成。以下图像显示的是六边形。

注意：前述图像中的模型包含两个图元：由多边形图元（六边边线）所包围的平面图元（位于中间）。

三、修改工具

（1）移动工具

1．简　介

使用"移动"工具可移动、拉伸和复制几何图形。此工具还可用于旋转组件和组。使用"修改"工具栏（Microsoft Windows）、"工具面板"（Mac OS X）或"工具"菜单激活"移动"工具。

键盘快捷键：**M**

2．移动单个图元

您可以在未选择任何图元时激活"移动"工具，然后选择要移动的单个图元。选择时的点击处即变为移动操作的基点。要选择并移动单个图元：

① 选择**移动**工具（　）。光标将变成四向箭头。

② 点击图元开始移动操作。

③ 移动光标即可移动图元。所选的图元将跟随光标的移动而移动。

④ 点击目标点完成移动操作。

注意：如果您移动的图元连接到其他图元，则其他图元也将被相应地移动或修改。有关此操作的更多信息，请参阅"拉伸几何图形"部分。

3．移动多个图元

在执行移动操作前，您可以预先选择要移动的多个图元。要预先选择并移动多个图元：

① 选用**选择**工具（　）。光标变为一个箭头。

② 选择要移动的多个图元。

③ 选择**移动**工具（　），光标将变成四向箭头。

④ 点击图元一次，开始移动操作。您在图元上点击的点称为移动点。

⑤ 移动鼠标即可移动图元。所选的图元将跟随鼠标的移动而移动。同时，推导线将出现在移动的起点和终点间，移动距离也将动态显示在"度量"工具栏中。您还可以按如下所述，键入一个具体的距离。以下图像显示的是被移动的组件：

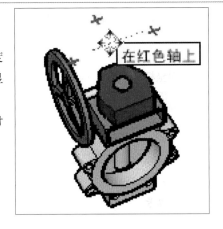

提示：跟随推导线，可轻松对齐3D空间中的项目。当组件并排对齐时（如对齐橱柜组件时），选择组件的角作为移动点并与其他组件的角对齐。

⑥ 点击目标点完成移动操作。

注意：操作过程中，您可以随时按下Esc键，重新开始操作。

4．使用推导移动

"移动"工具可利用SketchUp先进的几何图形推导引擎，帮助您在3D空间中放置图元。由推导引擎做出的推导决定，将以推导线和推导点的形式显示在绘图区内。这些直线和点可显示移动操作及模型的几何图形是否准确对齐。如需更多信息，请参阅推导引擎主题。

将移动锁定到当前的推导方向

当执行的移动显示某个轴线的颜色时，按住**Shift**键即可将移动操作锁定到该轴线上。

将直线锁定到特定的推导方向

要在移动过程中将移动方向锁定到特定的轴，可按住上、左或右箭头之一（其中上箭头代表蓝轴，左箭头代表绿轴，右箭头代表红轴）。

5．精确移动

在移动、复制或拉伸图元时，位于SketchUp窗口右下角的"度量"工具栏将使用默认单位显示移动操作的长度（位移），您可以在"模型信息"对话框的"单位"面板中指定默认单位。除创建排列外，您还可以在移动操作中或操作之后，指定确切的位移或为指定终点的相对或绝对3D坐标。

输入位移值

您可以在移动操作中或操作后直接指定新的位移长度。要在移动操作中输入位移值：

① 选用**选择**工具（ ），光标会变为一个箭头。

② 选择要移动的多个图元。

③ 选择**移动**工具（ ），光标将变成四向箭头。

④ 点击选择移动操作的起点。

⑤ 移动鼠标，向正确的方向移动图元。所选的图元将跟随鼠标的移动而移动。同时，推导线将出现在移动的起点和终点间，移动距离也将动态显示在"度量"工具栏中。

⑥ 在"度量"工具栏中键入正或负的位移值（如20'或-35mm），然后按**Enter**键（Microsoft Windows）或**RetUrn**键（Mac OS X）。

注意：您可以使用非默认的度量系统在"度量"工具栏中键入值。SketchUp将把键入的值转换为默认系统。例如，即使您使用公制作为默认系统，您也可以键入3'6"。

输入3D坐标

SketchUp可将您的图元移动到3D空间中准确的（使用[]）或相对的（使用< >）坐标上。要在移动操作期间输入3D坐标：

① 选用**选择**工具（ ）。光标变为一个箭头。

② 选择要移动的多个图元。

③ 选择移动工具（ ）。光标将变成四向箭头。

④ 点击选择移动操作的起点。

⑤ 移动鼠标，向正确的方向移动图元。所选的图元将跟随鼠标的移动而移动。同时，推导线将出现在移动的起点和终点间，移动距离也将动态显示在"度量"工具栏中。

⑥ 键入确切或相对坐标。

整体坐标：当前草图轴的 [x, y, z]：

长度 [3m, 5m, 7m]

相对坐标：　相对于起点的：

长度 <1.5m,4m,2.75m>

　　注意：您可以只定义 3D 坐标中的一个或两个值。例如，要在z轴（即蓝色方向）将几何图形移动 2 英尺，可在"度量"工具栏中输入：[,2']。

　　注意：在"度量"工具栏中输入内容的具体格式取决于计算机的区域设置。对于一些欧洲用户来说，分隔符是分号而非逗号。例如，[x; y; z]。

6．拉伸几何图形

　　当您移动的图元与其他图元互相连接时，SketchUp将根据需要拉伸几何图形。您还可以采用这个方法移动点、边线和平面。例如，以下平面图元可以移回红色方向的相反方向，或沿蓝色方向向上移动：

　　您还可以通过移动单条线段来拉伸对象。在以下示例中，一条直线被选中并沿蓝色方向向上移动，可形成倾斜的屋顶。

7．使用自动折叠移动或拉伸

　　如果移动或拉伸操作将产生非共面平面，则SketchUp将自动折叠平面。例如，使用"移动"工具点击方盒的一角，然后沿蓝色方向向下移动，SketchUp将沿方盒顶面创建一条折叠线。

强制自动折叠

　　有时SketchUp会约束操作以尽力保持所有平面共面，而不创建其他的折叠线。例如，在使用"移动"工具点击方盒的边线时，您只能沿水平方向（红色和绿色）移动边线，在垂直方向（蓝色）则不可移动。

　　您可以在执行移动操作前，按下然后松开Alt键（Microsoft Windows）或Command键（Mac OS X）以撤消此行为。这样按键之后可启用自动折叠功能，使几何图形在任何方向都能自由移动。

8. 制作副本

如前所述，"移动"工具可用于在您的模型内制作图元副本。要使用"移动"工具制作图元副本：

① 选用**选择**工具（ ）。光标变为一个箭头。

② 选择要复制的多个图元。

③ 选择移动工具（ ）。光标将变成四向箭头。

④ 在键盘上，按下并松开**Ctr**l（Microsoft Windows）或**Option**（Mac OS X）键。光标将变为带加号的四向箭头。此操作即告诉SketchUp您要复制选定的图元。

⑤ 点击要复制的选定图元。

⑥ 移动光标即可复制图元。选定图元的副本将跟随鼠标的移动而移动。

⑦ 点击目标点完成复制操作。此时，复制的图元将被选中，而原始图元则被取消选中。

*注意：在移动操作期间，您可以随时（并非只是开始）在键盘上按下并松开**Ctrl**（Microsoft Windows）或**Option**（Mac OS X）键执行复制操作。*

9. 创建多个副本（线性排列）

"移动"工具还可用于创建排列（几何图形的一系列副本）。要创建一个或多个图元的多个副本：

① 选用**选择**工具（ ）。光标变为一个箭头。

② 选择要复制的多个图元。

③ 选择**移动**工具（ ）。光标将变成四向箭头。

④ 按下并松开键盘上的**Ctrl**键（Microsoft Windows）或**Option**键（Mac OS X）。光标将变为带加号的箭头。此操作即告诉SketchUp您要复制选定的图元。

⑤ 点击要复制的选定图元。

⑥ 移动鼠标即可复制图元。选定图元的副本将跟随鼠标的移动而移动。

⑥ 点击目标点完成复制操作。此时，复制的图元将被选中，而原始图元则被取消选中。

⑧ 键入一个乘数值可以创建多个副本。例如，键入**2x**（或*2）可以再创建一个副本（即手动复制的副本加上您通过此步骤自动复制的副本，共计两个副本），而非只创建一个。

以相等的间距创建副本

您可以键入一个除数值，拆分副本和原始图元之间的距离。例如，键入**5/**（或/5）即可创建在原始图元和第一个副本之间均匀分布的五个副本。您可以继续键入距离和乘数值，直到执行另一项操作。

这项功能在创建包含多个相同项目的模型（如栅栏、桥梁和书架）时特别有用，因为您可能希望柱子或横梁以等距离间隔排列。

(2) 旋转工具

1. 简　介

使用"旋转"工具，可沿圆形路径旋转、拉伸、扭曲或复制图元。从"修改"工具栏（**Microsoft Windows**）、"工具面板"（**Mac OS X**）或"工具"菜单激活旋转工具。

键盘快捷键：**Q**

2. 旋转几何图形

在3D环境中，您可以旋转三个不同平面中的几何图形。要使用"旋转"工具旋转几何图形：

① 选择**旋转**工具（）。光标变为一支带圆形箭头的量角器。

② 点击要旋转的图元。

③ 在圆中移动光标直到光标位于旋转的起点处。

④ 点击设置旋转的起点。根据推导工具提示，可帮助您找到旋转中心。

⑤ 移动光标，使光标位于旋转的终点处。如果在"模型信息"对话框的"单位"面板中勾选了"启用角度捕捉"复选框，则靠近量角器的移动将引起角度捕捉，而远离量角器的地方则可以自由旋转。

注意：操作过程中，您可以随时按下Esc键，重新开始操作。

⑥ 点击完成旋转操作。

使用自动折叠旋转拉伸

旋转工具还可以选择并旋转几何图形的某部分，实现几何图形的拉伸。如果旋转动作导致平面自身的扭曲，或因其他原因变成非共面，则这些旋转活动将激活SketchUp的自动折叠功能。

3. 制作旋转副本

"旋转"工具可用于制作模型内图元的旋转副本。要使用"旋转"工具制作图元副本：

① 选择**旋转**工具（）。光标变为一支带圆形箭头的量角器。

② 点击要旋转的图元。

③ 按下并松开键盘上的**Ctrl**键（**Microsoft Windows**）或**Option**键（**Mac OS X**）。光标变为一支带加号的量角器。此操作即告诉SketchUp您要复制该图元。

④ 在圆中移动光标直到光标位于旋转的起点处。

⑤ 点击设置旋转的起点。根据推导工具提示，可帮助您找到旋转中心。

⑥ 移动光标，使光标位于旋转的终点处。图元的副本将显示并围绕起点旋转。如果在"模型信息"对话框的"单

位"面板中勾选了"启用角度捕捉"复选框，则靠近量角器的移动将引起角度捕捉，而远离量角器的地方则可以自由旋转。

⑦ 点击完成旋转操作。

注意：在移动操作的过程中，您随时（并非只在开始时）都可以按下然后松开**Ctrl**键（Microsoft Windows）或 Option键（Mac OS X），执行复制操作。

4. 创建多个旋转副本（径向排列）

使用旋转工具，还可以创建径向排列（围绕旋转点的一系列副本）。要创建径向排列：

① 选择旋转工具（🔄）。光标变为一支带圆形箭头的量角器。

② 点击要旋转的图元。

③ 按下并松开键盘上的**Ctrl**键（Microsoft Windows）或**Option**键（Mac OS X）。光标变为一支带加号的量角器。此操作即告诉SketchUp您要复制该图元。

④ 在圆中移动光标直到光标位于旋转的起点处。

⑤ 点击设置旋转的起点。根据推导工具提示，可帮助您找到旋转中心。

⑥ 移动光标，使光标位于旋转的终点处。图元的副本将显示并围绕起点旋转。如果在"模型信息"对话框的"单位"面板中勾选了"启用角度捕捉"复选框，则靠近量角器的移动将引起角度捕捉，而远离量角器的地方则可以自由旋转。

⑦ 点击完成旋转操作。

⑧ 键入一个乘数值可以创建多个副本。例如，键入**2x**（或***2**）可以再创建一个副本（即手动复制的副本加上您通过此步骤自动复制的副本，共计两个副本），而非只创建一个。

注意：在旋转操作的过程中，您随时（并非只在开始时）都可以按下然后松开**Ctrl**键（Microsoft Windows）或**Option**键（Mac OS X），执行复制操作。

以 相 等 的 间　　　　　　　　　　　　　　　　　　　距创建副本

您可以在"度量"工具栏中键入一个除数值，拆分副本和原始图元之间的距离。例如，键入**5/**（或**/5**）即可创建在原始图元和第一个副本之间均匀分布的五个副本。您可以键入距离和乘数，直到执行另一项操作。

5. 沿旋转轴线折叠

您可以沿着要作为折叠线的边线设定量角器，然后沿这条线折叠几何图形。要沿旋转轴线折叠几何图形：

① 选用**选择**工具（ ）。光标变为一个箭头。

② 选择要旋转的几何图形。三角形底部将作为折叠线。

③ 选择旋转工具（🔄）。光标变为一支带圆形箭头的量角器。

④ 点击并按住折叠线（边线）的一端，几何图形将沿这条线进行折叠。

⑤ 沿折叠线拖动光标，使量角器与折叠线（三角形底部）对齐。

⑥ 松开鼠标按键即可设置旋转点（几何图形将在这个点上旋转）。

⑦ 再次点击鼠标可设置旋转的起点。

⑧ 移动鼠标开始旋转操作。如果已在使用偏好下将

角度捕捉功能激活，您将发现，随着鼠标的移动，靠近量角器的移动将引起角度捕捉，而远离量角器的地方则可以自由旋转。

　　⑨ 第三次点击旋转的终点（完成旋转操作）。

6. 精确旋转

旋转时，您所指示的旋转度将以角度的形式显示在"度量"工具栏中。您还可以在旋转几何图形时，在"度量"工具栏中直接手动输入旋转角度或斜率值。

输入旋转角度

要指定具体的角度，可在沿量角器旋转光标的同时，在"度量"工具栏中键入一个十进制的值。例如，键入34.1，您就可以得到34.1度角。负值会向逆时针方向转动角。您可以在旋转操作过程中或之后指定具体的角度值。

输入斜率值

要用斜率值指示角度，可以在"度量"工具栏中键入两个值，以冒号隔开，例如 8:12。负值会向逆时针方向转动角。您可以在旋转操作过程中或之后指定具体的角度值。

（3）调整比例工具

1. 简　介

使用比例调整工具，可相对于模型中的其他图元，对几何图形的某些部分进行大小调整和拉伸。从"修改"工具栏、工具面板或"工具"菜单激活调整比例工具。

键盘快捷键：**S**

注意："整体调整比例"操作是将两点间距离的距离设置为所需的尺寸，从而实现同步调整整个模型的比例。调整比例工具只是用于在模型的某些部分（而不是整个模型）执行调整比例操作。使用"卷尺"工具的整体比例重调功能，可执行整体的比例调整操作。

2. 调整几何图形的比例

要调整几何图形的比例：

　　① 选择**调整比例**工具（）。光标变为一个内部包含另一个方框的方框。

　　② 点击图元。调整手柄将显示在所选几何图形的周围。

　　③ 点击调整手柄。所选的手柄及其相对的手柄将以红色突出显示。每个调整手柄可进行不同的调整操作。请参阅"调整比例选项"部分，以获取更多信息。

　　④ 移动光标可调整图元比例。当您调整比例时，"度量"工具栏将显示图元的相对尺寸。您可以在调整比例操作完成后，输入所需的比例尺寸。

　　注意：操作过程中，您可以随时按下**Esc**键，重新开始操作。

　　⑤ 点击完成调整比例操作。

调整自动折叠几何图形的比例

SketchUp的自动折叠功能可自动应用所有的调整比例操作。SketchUp将根据需要创建折叠线，以保持平面共面。

3．调整2D表面或图像图元的比例

调整2D表面和图像图元的比例和调整3D几何图形一样简单。调整2D平面的比例时，调整比例工具的边框将包含九个调整手柄。这些手柄的操作方式与3D边框中的手柄一样，还可以配合修饰键**Ctrl**（Microsoft Windows）或**Option**（Mac OS X）以及**Shift**键使用。

当对位于红–绿平面中的单个2D表面进行比例调整时，边框是一个2D矩形。如果要调整的表面位于当前红–绿平面之外，边框将变成一个3D立方体。如果要进行平面的比例调整，您可以在调整比例之前，将绘图轴与表面对齐。

4．调整组件的比例

调整组件图元的比例就是调整单个实例的比例，组件的所有其他实例将保留其各自的比例。这样一来，模型中相同组件的比例可以各不相同。

在组件环境内进行调整比例操作（如调整组件内直线图元的比例）将会影响组件定义，因此组件的所有实例都将调整以相互匹配（即所有组件实例中同一直线图元的所有实例）。

5．关于几何图形中心调整大小

使用"调整大小"工具，您可以从几何图形的中心点向外调整大小。执行调整大小操作时，随时按住**Ctrl**（Microsoft Windows）或**Option**（Mac OS X）键可显示几何图形的中心点，此时点击其他任何缩放手柄，并向外或向内拖动可相应地调整大小。

6．统一调整比例

尽管执行的比例调整不一致，但您仍可能需要在调整比例时维持几何图形的一致性。您可以使用**Shift**键（从不一致的调整比例操作）切换到一致的调整比例操作，也可以（从一致的调整比例操作）切换到不一致的调整比例操作。

注意：您可以组合使用**Ctrl**键（Microsoft Windows）或**Option**键（Mac OS X）和**Shift**键，从选定几何图形的中心开始执行一致和不一致的调整比例操作。

7．通过轴工具控制调整比例的方向

您可以先通过轴工具重定位绘图轴，以精确控制调整比例的方向。在重定位绘图轴后，调整比例工具将使用新的红色、绿色和蓝色方向进行自我定位以及控制手柄方向。

8．精确调整比例

在调整比例的过程中，位于SketchUp窗口右下角的"度量"工具栏将使用默认单位（可在"模型信息"对话框的"单位"面板中指定），显示轴线的调整尺寸和比例值。通过在"度量"工具栏中键入比例值，您可以在调整比例操作中或操作后直接调整几何图形的比例。

输入比例乘数值

您可以在调整比例操作中或操作后直接指定新的尺寸长度值。要在调整比例操作中输入尺寸长度值：

① 选择**选择**工具（ ）。光标变为一个箭头。

② 选择要**调整比例**的几何图形。

③ 选择**调整比例**工具（ ）。光标变为一个内部包含另一个方框的方框。调整手柄将显示在所选几何图形的周围。

④ 点击所需的调整手柄以选择该手柄。所选的手柄及其相对的手柄将以红色突出显示。每个调整手柄可进行不同的调整操作。请参阅"调整比例选项"部分，以获取更多信息。

⑤ 移动鼠标可调整几何图形的比例。当您调整比例时，"度量"工具栏将显示图元的相对尺寸。您可以在调整比例操作完成后，输入所需的比例尺寸。

⑥ 在"度量"工具栏中键入尺寸长度值（例如：2'6"即2英尺6英寸，2m即2米），然后按Enter键（Microsoft Windows）或RetUrn键（Mac OS X）。

使用调整比例工具创建几何图形的镜像

使用调整比例工具，朝着比例调整点的方向拖动手柄然后超过该点，即可创建几何图形的镜像。您可以通过此操作，由内向外拖拉几何图形。请注意，手柄将对齐到相应的负值（如-1、-1.5和-2），就像在正方向拉伸它们一样。您可以键入负值或尺寸以强制创建镜像。

输入多个比例值

"度量"工具栏将始终显示与特定操作相关的比例系数。一维的比例操作需要输入一个值。2D的比例调整操作需要输入两个值，中间以逗号隔开。一致的3D调整比例操作仅需要输入一个值；非一致的3D调整比例操作需要输入三个值，每个值之间以逗号隔开。

调整比例时，在比例调整点和所选手柄之间将会显示一条虚线。在"度量"工具栏中输入一个值或距离，不管处于哪种模式（1D、2D、3D），SketchUp都将按照该比例值或距离调整手柄距离。

在多个方向上调整比例时，如果键入多个值并以逗号隔开，则将依据整个边框的尺寸而非各个对象来调整对象的大小。（要依据特定边线或已知距离调整对象的比例，您可以使用"卷尺"工具。）

（4）推拉工具

1．简　介

使用"推/拉"工具推拉平面图元，可为模型增加或减少立体物。您可以使用推/拉工具，从所有类型的平面（包括圆形、矩形和抽象平面）创建立体物。从"工具面板"（Mac OS X）、"修改"工具栏（Microsoft Windows）或"工具"菜单激活推/拉工具。

键盘快捷键：**P**

注意：推/拉只能在平面上进行，因此，如果将SketchUp设置为线框渲染风格，就不能使用此功能。

2．创建立体物

推/拉工具可用于展开或缩小模型中几何图形的体积。要对平面进行推或拉操作：

① 选择推/拉工具（）。光标变为一个带向上箭头的3D矩形。

② 点击您要展开或缩小的平面。

③ 移动光标可创建（或减少）立体物。

注意：操作过程中，您可以随时按下Esc键，重新开始操作。

④ 当立体物达到所需大小时，点击鼠标。

注意：您还可以按住鼠标按键，拖动鼠标，然后松开鼠标按键创建立体物。

注意：当您在地平面上（红色/绿色平面）创建平面时，如前面的步骤4所示，SketchUp将假设您要使用该平面作为建筑物/构筑物的地板/底面。平面的前端（灰色）指向下，平面的后端（紫色）指向上。当您在该平面上使用推/拉工具时（在蓝色方向上），您是从平面的后端向上拉起。蓝色方向的正方向将暂时作为"地下"或负方向。在执行第一次推/拉后，双击鼠标应用一个正数，然后将图元返回到您最开始操作的平面。

3．重复推/拉操作

在完成一次推/拉操作之后立即双击另一个平面，将自动对该平面应用同等程度的推/拉操作。

注意：您双击平面的哪一侧将影响重复推/拉操作的方向。如果您最后的推/拉操作是在平面前端完成的，并且双击了平面后端，推/拉将发生在相反方向上。

4．创建孔洞

当您在一个立体物上使用推/拉时，推/拉会在这个物体内部向后产生作用，形成新的立体物。如果向后的作用贯穿立体物，SketchUp将减去新的立体物，创建出一个3D孔洞，如下例所示。

注意：此操作只能在平面前、后端平行的情况下进行。例如，房屋中有两面平行的墙，您要为门或窗户创建门洞或窗洞。

5．创建新的推/拉起始面

推/拉平面（点击平面，移动，然后再点击），按下然后松开**Ctrl**键（Microsoft Windows）或**Option**键（Mac OS X）（光标将带一个加号），然后再次推/拉。代表最上层平面边线的直线仍然作为新的推/拉操作的起点。这种方法对于快速创建多层建筑非常有用。以下图像显示了被拉起的平面（左图）；然后用户按下并松开**Ctrl**键（Microsoft Windows）或**Option**键（Mac OS X），再次拉起（中图）；然后用户按下并松开**Ctrl**键（Microsoft Windows）或**Option**键（Mac OS X），再次拉起（右图）。

此操作对于快速创建空间规划图（如办公大楼）特别有用。只需组合使用推/拉操作和**Ctrl**键，就可以创建办公室、大厅、休息室、会议室等（创建墙体时按住**Ctrl**键即可）。

6．推拉曲面

对于以圆弧作为边线的平面，您也可以使用推/拉工具，与在普通平面上使用推/拉工具类似。这时候推/拉操作所形成的曲面称为表面图元。多个表面可作为一个整体进行处理，但这些表面中包含了多个平面或一个曲面集。

提示：选择查看>隐藏的几何图形，可查看并处理表面中的各个平面。

7. 精确推拉

推拉操作的位移将显示在"度量"工具栏中。您可以在推/拉操作过程中或操作后指定具体的推/拉值。输入负值表示向相反的方向执行推/拉。

（5）偏移工具

1. 简　介

使用"偏移"工具，可创建距原始图元距离一致的直线和平面副本。您可以在原始平面的内部或外部偏移平面边线。平面偏移将创建出一个新平面。从"工具面板"（Mac OS X）、"修改"工具栏（Microsoft Windows）或"工具"菜单激活"偏移"工具。

键盘快捷键：**F**

2. 偏移平面

① 选择偏移工具（　）。光标将变为两个偏移角。

② 点击要偏移的平面。

③ 移动鼠标光标以定义偏移的尺寸。偏移距离将显示在"度量"工具栏中。您可以在矩形平面或圆形图元上，向边线内部或外部偏移。

注意：操作过程中，您可以随时按下Esc键，重新开始操作。

④ 点击完成偏移操作。

3. 偏移直线

在偏移操作中，您还可以选择并偏移连接且共面的直线（和圆弧）。要偏移直线：

① 选择选择工具（　）。光标变为一个箭头。

② 选择要偏移的直线。您必须选择两条或两条以上连接的直线，并且所有的直线必须共面。

③ 选择偏移工具（　）。光标将变为两个偏移角。

④ 点击选定的线段中的一条。光标将自动对齐到最近的线段。

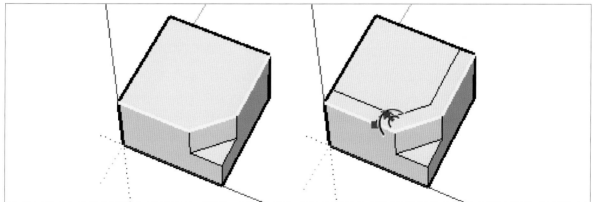

⑤ 移动光标以定义偏移的尺寸。

⑥ 点击完成偏移操作。

提示：您可以点击一次选定的线段，按住鼠标按键并拖动鼠标设置偏移，然后松开按键接受偏移距离。

注意：偏移圆弧图元后创建的曲线图元将无法编辑。但是，原始的圆弧在此项操作后仍可编辑。

4．精确偏移

在偏移图元时，位于SketchUp窗口右下角的"度量"工具栏将显示偏移的长度，长度单位可在"模型信息"对话框的"单位"面板下进行指定。您还可以在偏移操作过程中或操作之后，指定确切的偏移。

注意：您可以使用非默认的度量系统在"度量"工具栏中键入值。SketchUp将把键入的值转换为默认系统。例如，即使您使用公制作为默认系统，您也可以键入3'6"。

输入偏移值

您可以在偏移操作过程中或操作后直接指定新的偏移长度。要在偏移操作过程中输入偏移值：

① 选用**选择**工具（ ）。光标变为一个箭头。

② 选择要偏移的直线。您必须选择两条或两条以上连接的直线，并且所有的直线必须共面。使用**Ctrl**键（Microsoft Windows）或**Option**键（Mac OS X）和/或**Shift**键可更改您的选择。

③ 选择**偏移**工具（ ）。光标将变为两个偏移角。

④ 点击选定的线段中的一条。光标将自动对齐到最近的线段。

⑤ 移动鼠标以定义偏移的尺寸。

⑥ 点击鼠标以接受偏移的直线。

⑦ 在"度量"工具栏中键入正或负的偏移值（如20'或−35mm），然后按**Enter**键（Microsoft Windows）或**RetUrn**键（Mac OS X）。

（6）跟随路径工具

1．简　介

使用"跟随路径"工具可以沿一条路径复制平面轮廓。当您尝试为模型添加细节（如天花角线）时，这个工具特别有用，因为您可以在模型上一条路径的一端绘制角线的轮廓，然后使用"跟随路径"工具沿着这条路径延续细节。您可以使用"跟随路径"工具，沿路径手动或自动拉伸平面。从"工具"菜单、"修改"工具栏（Microsoft Windows），或"工具面板"（Mac OS X）激活"跟随路径"工具。

注意：路径和平面必须在同一个环境中。

2．沿路径手动拉伸平面

沿路径手动拉伸平面使您可以在执行拉伸操作时，控制平面的延展方向。要使用"跟随路径"工具沿路径手动拉伸平面：

① 找出要修改的几何图形的边线。此边线将作为您的路径。

② 绘制您要跟随路径的平面。确保平面轮廓大致垂直于该路径。

③ 选择跟随路径工具（ ）。光标变为一个带箭头的倾斜柱体。

④ 点击您创建的平面。

⑤ 沿路径拖动光标。SketchUp将用红色突出显示路径，将光标围绕模型拖动即可完成跟随路径。您必须触及紧靠轮廓的路径段，从而在正确的位置启动跟随路径。如果您选择一条未触及轮廓的边线作为起始边线，则"跟随路径"将在边线（而非从该轮廓）开始拉伸。

注意：操作过程中，您可以随时按下**ESC**键，重新开始操作。

⑥ 到达路径的末端时，点击即可完成跟随路径操作。

3．预先选择路径

您可以使用"选择"工具预先选择路径，使"跟踪路径"工具跟踪到正

确的路径。要沿预先选择的路径拉伸平面：

①　绘制您要跟随路径的平面轮廓。确保平面轮廓大致垂直于该路径。

②　选择代表路径的连续边线集。

③　选择跟随路径工具（）（仍需选择边线）。光标变为一个带箭头的斜框。

④　点击您创建的轮廓。该表面将沿着您预先选择的路径连续拉伸。

4．沿单个表面路径自动拉伸平面

沿路径拉伸平面最简单、最准确的方法就是，使"跟随路径"工具自动选择并跟随一个共面表面上的路径。要使用"跟随路径"工具，沿一个表面上的路径自动拉伸平面：

①　找出要修改的几何图形的边线。此边线将作为您的路径。

②　绘制您要跟随路径的平面轮廓。确保平面轮廓大致垂直于该路径。

③　**选择工具>跟随路径。**

④　**按Alt键**（Microsoft Windows）或**Command键**（Mac OS X）。

⑤　**点击您创建的轮廓。**

⑥　将光标从轮廓表面移到您要围绕的表面上。路径将自动闭合。

注意：如果您的路径由围绕一个表面的边线组成，则您可以选择该表面，然后再选择"跟随路径"工具，以自动跟随围绕表面的边线。

⑦　点击执行跟随路径操作。

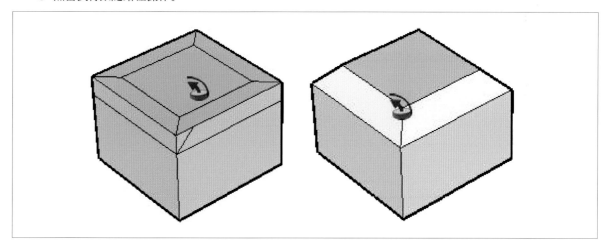

5．创建旋转成形物体

您可以使用"跟随路径"工具，通过圆形路径创建完全地旋转成形物体。要创建旋转成形物体：

①　绘制一个圆，圆的边线即代表路径。

②　绘制一个垂直于该圆的平面。平面并不一定需要在圆形路径上方或接触路径。

③　选择跟随路径工具（），光标会变为一个带箭头的斜框。

④　使用上述介绍的一种办法，让圆形的边线跟随平面。

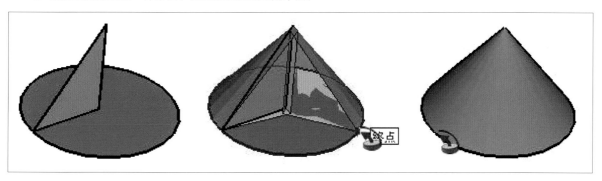

（7）定位纹理工具

1. 简 介

采用平铺图像的方式应用SketchUp中的材质，就是在您绘制的任何图元中，图案或图像将在垂直和水平方向重复。使用"定位纹理"工具可对表面上的材质进行各种调整，包括重定位、调整大小以及扭曲。另外，这个工具允许您对图像执行特殊操作，例如围绕一个角绘制图片或将其投影到模型上。从平面图元的上下文菜单中即可激活"定位纹理"工具。

注意："定位纹理"工具只能用于修改应用到平整表面上的纹理。您无法将曲面作为一个整体，编辑其上的纹理，但您可使用**视图>隐藏的几何图形**菜单项目，对组成曲面的各个平面上的纹理进行查看和编辑。

注意：通常情况下纹理是材质的子集。但在本主题中，材质和纹理是可以互换的。

2. 重定位材质

重定位材质是定位纹理操作中最简单的一种方法。要重定位材质：

① 右键点击材质以显示上下文菜单。

② 选择**纹理>定位**。材质上将出现一个虚线构成的矩阵网格，表示材质的每个单元图块。光标也变为手形，且屏幕上显示四个图钉。

③ 在表面上拖动光标即可重定位该表面上的纹理。如果您要旋转平铺的图像，可以再次右键点击表面然后选择"旋转"或"翻转"。

④ 当您修改完纹理后，请点击右键并选择完成，或者点击纹理之外的区域，以退出"定位纹理"工具。

提示：在编辑过程中随时按Esc键，即可将材质位置恢复为先前的位置。按Esc键两次即可取消全部纹理定位操作。在定位纹理时，点击右键并从上下文菜单中选择"撤消"即可随时返回上一步操作。

3. 使用固定图钉模式操控材质

固定图钉模式可让您在安放或"固定"一个或更多图钉的同时实现以下操作：调整纹理比例、倾斜纹理、修剪纹理和扭曲纹理。固定图钉模式最适合砖块或屋顶纹理等平铺的材质。要使用固定图钉模式操控材质，请执行以下操作：

① 右键点击材质以显示上下文菜单。

② 选择**纹理>定位**。材质上将出现一个虚线构成的矩阵网格，表示材质的每个单元图块。光标也变为手形，且屏幕上显示四个图钉。

③ 右键点击材质。

④ 如果**固定图钉**菜单项旁边没有复选标记，请选择该菜单项。每个图钉旁边都会出现一个彩色的图标，每个图标代表一个特定的定位纹理操作。

⑤ 点击、按住并拖动其中一个图钉即可操控材质。更多信息请参阅本主题中的"固定图钉模式选项"。

注意：点击一次图钉会抓取该图钉，您可以将图钉移动到纹理上的其他位置。新位置将成为所有固定图钉模式操作的起点。此操作在固定图钉模式和自由图钉模式中均有效。

⑥ 当您修改完纹理后，请点击右键并选择完成，或者点击纹理之外的区域，以退出"定位纹理"工具。

固定图钉模式选项

"移动"图标和图钉：拖动（点击并按住鼠标键）"移动"图标或图钉可以重定位纹理。当您修改完纹理后，请点击右键并选择完成，或者点击纹理之外的区域，以关闭此选项。您也可以在完成后按**Enter**（Microsoft Windows）或**RetUrn**（Mac OS X）键。

"调整比例/旋转"图标和图钉：拖动（点击并按住鼠标键）"移动"图标或图钉可以重定位纹理。当您修改完纹理后，请点击右键并选择完成，或者点击纹理之外的区域，以关闭此选项。您也可以在完成后按**Enter**（Microsoft Windows）或**RetUrn**（Mac OS X）键。

请注意虚线和圆弧上的点表示纹理的当前大小和原始大小，以便您进行参考。要改回到原来的大小，您可以把光标移动到原来的圆弧和线，也可以从上下文菜单中选择"重置"。请注意，选择"重置"会同时重置旋转和比例调整。

"调整比例/修剪"图标和图钉："调整比例/修剪"图标或图钉用来在倾斜或修剪材质同时调整材质的大小。请注意在执行此操作时底部的两个图钉是固定的。

"扭曲"图标和图钉："扭曲"图标或图钉用来在材质上执行透视图校正。将图像照片应用于几何图形时，此功能尤其有用。

4．使用"自由图钉"模式控制图像用作材质

当使用图像作为几何图形的基础时，自由图钉模式尤其有用。例如，您可使用含有门的照片作为基础创建SketchUp模型中具有照片级真实感的门。要使用自由图钉模式操控图像：

① 创建一个矩形平面。

② 选择**文件>导入**来插入图像，例如一扇真实的门的图像，系统会显示"打开"对话框。

③ 从"文件类型"下拉菜单中选择图像格式。

④ 点击"作为纹理使用"单选按钮。

⑤ 选择图像文件。

⑥ 点击**打开**按钮。图像的光标变为跟随图像的颜料桶工具。

⑦ 点击平面的一角，放置纹理的起点。

⑧ 将光标拖离起点，以便调整覆盖矩形平面的纹理的大小。

⑨ 再次点击将纹理放到矩形平面上。

⑩ 右键点击材质以显示上下文菜单。

⑪ 选择**纹理>定位**。材质上将出现一个虚线构成的矩阵网格，表示材质的每个单元图块。光标也变为手形，且屏幕上显示四个图钉。

⑫ 右键点击纹理。

⑬ 如果**固定图钉**菜单项旁边有复选标记，请选择该菜单项。

⑭ 点击、按住并拖动其中一个图钉即可操控材质。

注意：点击一次图钉会抓取该图钉，您可以将图钉移动到纹理上的其他位置。新位置将成为所有固定图钉模式操作的起点。此操作在固定图钉模式和自由图钉模式中均有效。

⑮ 当您修改完纹理后，请点击右键并选择**完成**，或者点击纹理之外的区域，以退出"定位纹理"工具。

5．围绕角点应用材质

可以围绕角点应用纹理，就像您使用包装纸包包裹一样。要围绕角点应用纹理：

① 创建一个3D立方体。

② 选择**文件>导入**插入图像。

③ 从"文件类型"下拉菜单中选择图像格式。

④ 选择图像文件。

⑤ 点击**打开**按钮。图像的光标变为跟随图像的选择工具。

⑥ 在绘图区中点击，放置图像起点。

⑦ 将光标从起点处拖离以调整图像大小。

⑧ 再次点击放置图像。

⑨ 右键点击图像，将会显示图像图元的上下文菜单。

⑩ 选择**用作材质**。图像在材质浏览器中的"在模型中"（Microsoft Windows）或"模型中的颜色"（Mac OS X）材质库中出现。

① 选择**颜料桶**工具（ ）。光标将变为颜料桶，材质浏览器激活。

⑫ 使用颜料桶工具时，点击的同时按住**Alt**键（Microsoft Windows）或**Command**键（Mac OS X），将颜料桶变为滴管。

⑬ 点击材质浏览器中的"在模型中"（**Microsoft Windows**）或"模型中的颜色"（Mac OS X）材质库中的图像的缩略图。

⑭ 释放**Alt**键（Microsoft Windows）或**Command**键（Mac OS X）。

⑮ 点击模型上的一个面，涂刷材质。

⑯ 右键点击材质以显示上下文菜单。

⑰ 选择**纹理>定位**。不要定位任何内容!

⑱ 再次右键点击。

⑲ **选择定位纹理工具>完成**。

⑳ 使用颜料桶工具时，点击的同时按住**Alt**键（Microsoft Windows）或**Command**键（Mac OS X），将颜料桶变为滴管。

㉑ 使用滴管点击已涂刷的材质，对材质进行采样。

㉒ 释放**Alt**键（Microsoft Windows）或**Command**键（Mac OS X）。

㉓ 在模型其余部分涂刷采样的纹理。纹理将环绕到角点。

6. 围绕圆柱应用材质

也可以围绕圆柱应用纹理。要围绕圆柱应用纹理（例如图像纹理）：

① 创建一个圆柱。

② 选择**文件>导入**插入图像。

③ 从"文件类型"下拉菜单中选择图像格式。

④ 选择图像文件。

⑤ 点击**打开**按钮。图像的光标变为跟随图像的选择工具。

⑥ 在绘图区中点击，放置图像起点。

⑦ 将光标从起点处拖离以调整图像大小。

⑧ 再次点击放置图像。

⑨ 右键点击图像，将会示图像图元的上下文菜单。

⑩ 选择**用作材质**。图像在材质浏览器中的"在模型中"（Microsoft Windows）或"模型中的颜色"（Mac OS X）材质库中出现。

⑪ 在材质浏览器中点击材质。光标变为颜料桶工具。

⑫ 将材质涂刷到圆柱上。材质将自动围绕圆柱应用，根据需要自行重复以包裹整个模型。

7. 在隐藏的几何图形上重定位材质

您可以在平面上调整纹理（例如圆柱的平面），然后在圆柱的整个弯曲表面上重新涂刷调整纹理。例如，要调整圆柱上的纹理：

① 创建一个圆柱。

② 选择**文件>导入**菜单项目来插入图像。

③ 从"文件类型"下拉菜单中选择图像格式。

④ 选择图像文件。

⑤ 点击**打开**按钮。图像的光标变为跟随图像的选择工具。

⑥ 在绘图区中点击，放置图像起点。

⑦ 将光标从起点处拖离以调整图像大小。

⑧ 再次点击放置图像。

⑨ 右键点击图像，将会显示图像图元的上下文菜单。

⑩ 选择**用作材质**。图像显示在材质浏览器的"模型中的颜色"材质库中。

⑪ 在材质浏览器中点击材质。光标变为颜料桶工具。

⑫ 将材质涂刷到圆柱上。材质将自动围绕圆柱应用，根据需要自行重复以包裹整个模型。

⑬ 选择**显示＞隐藏的几何图形**菜单项目。

⑭ 选择圆柱的一个平面。

⑮ 右键点击所选平面，将会显示平面图元的上下文菜单。

⑯ 选择**纹理＞定位**菜单项目。

⑰ 重定位平面上的纹理。

⑱ 使用材质浏览器上的滴管按钮，或按住**Alt**键的同时使用颜料桶工具，对重定位的纹理进行采样。

⑲ 点击**显示＞隐藏的几何图形**来关闭隐藏的几何图形。

⑳ 在圆柱其余部分涂刷已采样的重定位纹理。现在纹理看上去好像已经在整个圆柱上重新定位。

8．投影材质

SketchUp的纹理定位功能还让您将材质或图像投影到平面上，效果就像是使用幻灯机进行投影一样。当您希望将地形图像投影到场地模型上时，或将建筑物图像投影到代表该建筑的模型上时，该功能尤其有用。要将图像投影到模型上：

① 创建一个模型，例如圆锥体、地形或建筑物正面。该模型将接收投影图像。

② 选择**文件＞导入**。图像的光标变为跟随图像的选择工具。

③ 将图像放在将接收投影的建筑的前方。

④ 调整图像的大小，以便图像大到足够覆盖整个模型。

⑤ 右键点击图像并选择"分解"，将图像转换为投影纹理。

注意：打开图像的 X 射线显示模式，以确保图像定位合适，能覆盖整个模型。

⑥ 从材质浏览器中选择"样本颜料"工具。注意，当您在图像上方拖动"样本颜料"工具时，工具尖端会出现一个正方形。这个正方形表示您处于投影纹理模式（Microsoft Windows）。

⑦ 使用"样本颜料"工具对投影纹理进行取样。

⑧ 将纹理涂刷到模型的各个平面上。图像看起来会像是以模型轮廓为基础，直接投影到平面上形成的效果。

四、构造工具

（1）卷尺工具

1．简 介

使用卷尺工具可测量距离、创建引导线或导向点，或调整模型比例。从"导向"工具栏（Microsoft Windows）、"工具面板"（Mac OS X）或"工具"菜单激活卷尺工具。

键盘快捷键：**T**

2．测量距离

卷尺工具主要用来测量两点间的距离。要测量两点间的距离：

① 选择卷尺工具（）。光标变为卷尺。

② 点击测量的起点。根据推导工具的提示确保准确点击该点。

③ 朝您要测量的方向移动光标。一条从起点出发、终点处标有箭头的临时测量卷尺将随着您鼠标的移动而延伸。卷尺工具的测量卷尺功能与推导线类似，当与某条轴线平行时，颜色就会变为相应轴的颜色。随着鼠标围绕模型移动，"度量"工具栏会动态地显示测量卷尺的长度。

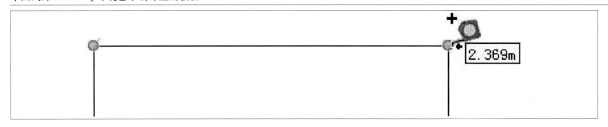

注意：操作过程中，您可以随时按下**ESC**键，重新开始操作。

④ 点击测量的终点，会显示最终距离。

提示：您还可点击并按住您要测量的距离的起点，拖动鼠标到此次测量的终点，然后释放鼠标即可获得测量值。

3. 创建引导线和导向点

引导线图元和导向点图元对精准绘图很有帮助。要使用卷尺工具创建一条无限的平行引导线：

① 选择**卷尺**工具（ ）。光标变为卷尺。

② 点击将会与引导线平行的直线，设置测量的起点。您必须点击线段起点和终点之间的"在边线上"或"中点"的点。

注意：从"在边线上"的点出发并在平面内移动可以生成一条无限的平行引导线。从"终点"出发会创建一条有限的引导线，线的终点处为导向点。

③ 按**Ctrl**键（Microsoft Windows）或**Option**键（Mac OS X）。

④ 朝您要测量的方向移动光标。一条临时测量卷尺和一条引导线将从起点处开始延伸。

⑤ 在您要设置引导线之处再次点击。"度量"工具栏中将显示最终距离。

提示：从终点或中点出发会形成导向点。

4. 调整模型的比例

在建模过程中，通过使用"卷尺"工具指定两点间的尺寸，可以重新调整模型的比例，以使模型尺寸更加精确。这条线称为参考线。要调整模型的比例：

① 选择**卷尺**工具（ ）。光标变为卷尺。

② 点击线段的一端，设置测量的起点。根据推导工具的提示确保准确点击该点。

③ 将鼠标移到同一条线段的终点。一条从起点出发、终点处标有箭头的临时测量卷尺将随着您鼠标的移动而延伸。

④ 再次点击线段的另一端。"度量"工具栏中将显示最终距离。

⑤ 在"度量"工具栏中为线段输入一个新值，然后按**Enter**键（Microsoft Windows）或**RetUrn**键（Mac OS X）。该值将成为调整模型比例的基础。这时系统会显示以下对话框。

⑥ 点击**是**按钮。模型将按比例重新调整大小。

注意：只有在当前模型内创建的组件（不是从"组件"浏览器中拖出的组件或从外部组件文件载入的组件）可以调整大小。

5. 将直线锁定到特定的推导方向

测量时，按住上箭头、左箭头或右箭头即可锁定特定的轴，其中上箭头代表蓝轴，左箭头代表绿轴，右箭头代表红轴。

6. 放置精确的引导线和导向点

"度量"工具栏显示引导线距离起点的距离。只需在"度量"工具栏中输入数值即可指定一段不同的距离。指定一个负的长度值，会朝与标示方向相反的方向绘制直线。

7. 引导线图元

引导线图元是无限延伸的虚线，用作精确绘图的导向。引导线不会干扰一般的几何图形。引导线还可独立隐藏和删除，与一般几何图形互不影响。可使用"卷尺"工具绘制引导线。

您可使用"移动"、"旋转"和"橡皮擦"工具重新确定引导线的方向。但是，因为引导线是无限长的，所以您无法调整引导线的长短。

隐藏/删除所有引导线

引导线通常是一种临时手段，用于辅助绘制模型的某一部分。因此模型中保留过多的引导线会降低SketchUp的推导准确性和显示性能，您可能要边工作边隐藏引导线，或者在完成模型后一次性删除所有引导线。

使用**编辑>隐藏**来隐藏当前选定的引导线。使用**编辑>删除导向器**来删除当前环境中的全部导向器。

(2) 量角器工具

1. 简　介

使用"量角器"工具测量角度和创建有角度的引导线。从"导向"工具栏（Microsoft Windows）、"工具面板"（Mac OS X）或"工具"菜单激活量角器工具

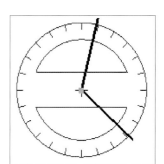

2. 测量角度

如果您要将一个角复制到模型中的其他位置或创建平面（例如准备木器加工），则需要测量该角。要测量角：

①　选择量角器工具（）。光标将变为与红/绿轴平面对齐的量角器，其中心点固定在光标上。

②　将量角器的中心放到角的顶点（两条直线相交处）。

③　点击设置要测量的角的顶点。以下图像显示了量角器应如何放置在角的顶点。

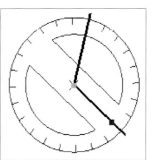

④　旋转移动光标，直到触及角的始端（其中一条边）。以下图像显示了角的第一条边（从顶点出发穿过红色方形）。

⑤　点击设置角的始端。

⑥　旋转移动光标，直到触及角的终端（另一条边）。请注意量角器的边缘处标有标记，每格表示15度。光标围绕量角器移动时，如果靠近量角器，角的变化会以这些刻度标记为最小单位。相反，光标围绕量角器移动时，如果远离量角器中心，角会以更精确（更小）的增量变化。

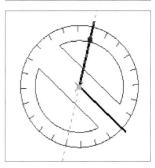

注意：操作过程中，您可以随时按下Esc键，重新开始操作。

⑦　点击测量角度。角度的测量值会显示在"度量"工具栏。"度量"工具栏中显示的值称为角度旋转值。以下图像显示了角的第二条边（从顶点出发穿过红色方形）。该角度的测量值为120度。

注意：在"度量"工具栏输入一个值，并按**Enter**键（Microsoft Windows）或**ReTUrn**键（Mac OS X），即可手动设置角度。该值可以是十进制数字（例如34.1），或者是斜率的形式（例如1:6）。在执行下一命令前，可以对该值进行任意更改，没有次数限制。

3. 创建有角度的引导线

有角度的引导线对于绘制有角度的几何图形（如屋顶斜坡）非常有用。要创建有角度的引导线：

① 选择量角器工具（）。光标将变为与红/绿轴平面对齐的量角器，其中心点固定在光标上。

② 将量角器的中心放到角的顶点。

③ 点击设置要测量的角的顶点。以下图像显示了量角器应如何放置在角的顶点。

④ 旋转移动光标，直到触及角的始端（其中一条边）。以下图像显示了角的第一条边（从顶点出发穿过红色方形）。

⑤ 点击设置角的始端。

⑥ 按**Enter**键（Microsoft Window）或**RetUrn**键（Mac OS X）。

⑦ 旋转移动光标直到引导线达到理想角度。请注意量角器的边缘处标有标记，每格表示15度。光标围绕量角器移动时，如果靠近量角器，角的变化会以这些刻度标记为最小单位。相反，光标围绕量角器移动时，如果远离量角器中心，角会以更精确（更小）的增量变化。

注意：操作过程中，您可以随时按下 Esc 键，重新开始操作。

⑧ 点击创建引导线。以下图像显示了一条45度的引导线，可以用来绘制屋顶的轮廓线。

4. 创建精确的角度

在使用量角器工具创建引导线时，"度量"工具栏中显示的角度数就是您所标示的旋转角度。在测量角度和设置引导线时，您还可直接在"度量"工具栏中手动输入旋转角度或斜率值。

输入旋转角度

要指定具体的角度，可在沿量角器旋转光标的同时，在"度量"工具栏中键入一个十进制的值。例如，键入 34.1，您就可以得到34.1度角。负值会向逆时针方向转动角。您可以在旋转操作过程中或之后指定具体的角度值。

输入斜率值

要用斜率值指示角度，可以在"度量"工具栏中键入两个值，以冒号隔开，例如8:12。负值会向逆时针方向转动角。您可以在旋转操作过程中或之后指定具体的角度值。

注意：SketchUp最高可接受0.1度的角度精度。

5. **将量角器工具锁定为当前方向**

按住Shift键然后点击图元，可锁定该方向的操作。

（3）轴工具

1. **简 介**

您可以使用"轴"工具移动或重新确定模型中的绘图轴方向。例如，当您构造的矩形对象彼此倾斜时，您可能需要移动轴线。另外，您可以使用这个工具对没有依照默认坐标平面确定方向的对象进行更精确的比例调整。可从"构造"工具栏（Microsoft Windows）、"工具面板"（Mac OS X）或"工具"菜单激活轴工具。

2. **移动绘图轴**

要移动绘图轴：

① 选择**轴**工具。光标将变为各个轴的集合。

② 在模型上选定您要建立新原点的位置，将光标移动到这一位置。将轴在模型上移动时，它们会自动对齐到系统

推导的位置和点。请仔细阅读推导工具的提示，确保光标位于您所需的准确位置。

③ 点击可建立原点。

④ 从原点移开光标，设置红色轴的方向。请阅读推导工具的提示，确保轴的位置精准无误。

⑤ 点击即可接受所设的方向。

⑥ 从原点移开光标，设置绿色轴的方向。请再次阅读推导工具的提示，确保轴的位置精准无误。

注意：操作过程中，您可以随时按下Esc键，重新开始操作。

⑦ 再次点击即可接受所设的方向。

您已经移动了轴。蓝色轴将自动出现在与新的红/绿轴平面垂直的位置。

注意：移动绘图轴不会更改阴影所在的真正的平面，也不会更改地面/天空的显示。

3. 重置绘图轴

右键点击绘图轴并从上下文菜单中选择"重置"，可将轴恢复到默认的位置。

注意：右键点击轴的时候，轴的后面必须是空白的空间。如果轴的后面有图元，则将显示该图元的上下文菜单。

（4）尺寸工具

1. 简　介

使用"尺寸"工具在您的模型中放置尺寸图元。可从"导向"工具栏（Microsoft Windows）、"工具面板"（Mac OS X）或"工具"菜单激活尺寸工具。

2. 放置线性尺寸

SketchUp中的尺寸以3D模型为基础。边线和点都可以用来指示尺寸。合适的点包括：终点、中点、边线上的点、交点以及圆弧和圆的中心。尺寸引线可以调整，连接模型中不同的非线性点，以便尺寸在3D中尽可能实用。要标注模型中两个点间的尺寸：

① 选择尺寸工具（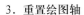）。光标将变为箭头。

② 点击尺寸的起点。

③ 将光标向尺寸的终点移动。

④ 点击尺寸的终点。

⑤ 垂直移动光标以标注尺寸字符串。

注意：操作过程中，您可以随时按下**Esc**键，重新开始操作。

⑥ 点击鼠标固定尺寸字符串的位置。

提示：对于单条直线，只需点击直线并移动光标，即可标注该直线的尺寸。

提示：有时您可能需要旋转模型（连同尺寸）以便将尺寸放置在合适的平面。

警告：输入\n并在后面加空格，即可重起一行输入文本（Microsoft Windows）。

所有尺寸的外观通过"模型信息"对话框中的"尺寸"面板进行设置和控制。这些设置对模型中所有已经存在

的尺寸都有效。

尺寸平面

您可从几个平面中选择一个来标注尺寸。这些平面包括当前轴平面（红/绿、红/蓝、红/绿）或与您正在测量的边线对齐的平面。"半径"和"直径"尺寸则必须标注在圆弧或圆所在的平面。标注尺寸并放置在平面内之后，尺寸只能在该平面内移动。

3．放置半径尺寸

要在圆弧图元上放置半径尺寸：

① 激活**尺寸工具**（ ）。光标将变为箭头。

② 点击圆弧图元。

③ 移动光标，将尺寸字符串从模型中拉出。

④ 再次点击鼠标固定尺寸字符串的位置

4．放置直径尺寸

要在圆形图元上放置直径尺寸：

① 激活**尺寸工具**（ ）。光标将变为箭头。

② 点击圆形图元。

③ 移动光标，将尺寸字符串从模型中拉出。

④ 再次点击鼠标固定尺寸字符串的位置。

5．尺寸图元

尺寸图元是具备长度信息的直线，能够帮您快速有效地指示模型的关键尺寸。尺寸能随着您对模型的更改而自动移动和更新。请使用"尺寸"工具绘制尺寸。

每个尺寸对象都位于各自平面内，该平面由目标图元和创建尺寸对象时选择的方向决定。

对于模型中的所有尺寸图元，都可以通过"模型信息"对话框的"尺寸"面板调整其显示属性。

更改尺寸文字

尺寸图元的文字默认情况下会标出具体的尺寸。但您可更改尺寸文字以显示更多信息，例如文字。在文字中任意位置加入 <> 可以插入尺寸。例如，The length of this line is <>.

警告：如果尺寸失去了与几何图形的直接链接或其文字经过了编辑，则可能无法显示准确的测量值。在"模型信息"对话框中的"尺寸"面板中选择"突出显示非关联的尺寸"选项，将这些尺寸以指定颜色突出显示。

（5）文本工具

1．简　介

使用"文本"工具向模型中插入文本图元。从"导向"工具栏（Microsoft Windows）、"工具面板"（Mac OS X）或"绘图"菜单激活文本工具。

SketchUp中有两类文本：引线文本和屏幕文本。

2．创建和放置引线文本

引线文本包含字符和一条指向（连接）图元的引线。要创建和放置引线文本：

① 选择**文本**工具（▣）。光标变为一个带有文本提示的箭头。

② 点击任一图元指示引线的终点（引线所指的位置）。

③ 移动光标以定位文本。随着光标在屏幕上移动，引线会拉长或缩短。

④ 点击定位文本，系统会显示一个带有默认文本的文本输入框。框内的默认文本可能是组件的名称（如果引线的终点与组件连接），或是方形的面积（如果引线的终点与方形平面连接）。

⑤ （可选）在文本框内点击。

⑥ （可选）在文本框中输入文本。

注意：操作过程中，您可以随时按下ESC键，重新开始操作。

⑦ 点击文本框外部，或按**Enter**键（Microsoft Windows）或**RetUrn**键（Mac OS X）两次，即可完成文本输入。

提示：按**Esc**键可随时取消创建文本图元。

注意：有两种样式的引线：基于视图的引线和图钉引线。基于视图的引线将始终保持其二维屏幕方向。图钉引线采用三维空间对齐的方式，可在您更改视图时随模型旋转。您可从"模型信息"对话框中的"文字"面板，指定所使用的引线类型。

提示：在文本工具下，双击任一平面即可在文本图元中显示该平面的面积。

提示：输入\n并在后面加空格，即可重起一行输入文本（Microsoft Windows）。

3．创建和放置屏幕文本

屏幕文本含有字符但不与图元相关联，无论您怎样操作或环绕模型，文本都会在屏幕上的固定位置显示。要创建和放置屏幕文本：

① 选择**文本**工具（▣）。光标变为一个带有文本提示的箭头。

② 将鼠标移动到屏幕上的空白区域，屏幕文本将显示在此处。

③ 点击定位文本，系统会显示文本输入框。

④ 在文本输入框中输入文本。

⑤ 点击文本框外部，或按**Enter**键（**Microsoft Windows**）或**RetUrn**键（**Mac OS X**）两次，即可完成文本输入。无论您怎样操控和旋转模型，屏幕文本都将在屏幕上的固定位置显示。

提示：输入\n并在后面加空格，即可重起一行输入文本（Microsoft Windows）。

4．编辑文本

在已激活文本工具或选择工具时，双击文本即可对文本进行编辑。您还可右键点击文本图元并从文本图元的上下文菜单中选择**编辑文本**菜单项。

5．将文本直接放在平面上

使用文本工具双击平面即可不加引线而将文本放在平面上。

6．配置文本设置

可以使用"模型信息"对话框中"文本"面板的设置工具来创建文本图元。更多信息请参阅"文本图元"主题。

注意：不同文本图元可以有不同属性（字体、大小等等），但尺寸设置是一致的。

7．文本图元

文本图元可让您通过几种方式为SketchUp模型添加注释。有两类文本图元：引线文本（带有引线并且可与平

面连接）和屏幕文本（固定在屏幕上的一点）。

文本图元可有各自的字体、颜色和大小设置。使用文本工具可将文本对象放置到模型中。

文本引线

文本对象有四类引线箭头可供选择：无箭头、点状箭头、闭合箭头和空心箭头。箭头样式可以使用上下文菜单或"图元信息"对话框进行更改。

文本引线与模型相连，所以当您旋转模型时，文本信息仍然有效。随着您移动和调整表面，连接到表面的注释会随之调整。当引线箭头被遮挡时，文本将被隐藏。

所有文本都与模型在3D空间中交互，但在屏幕上的显示方式有两种。因此，有两种主要的引线样式：基于视图的引线和图钉引线。基于视图的引线将始终保持其2D屏幕方向。图钉引线采用3D空间对齐的方式，可在您更改视图时随模型旋转。

基于视图

基于2D视图的引线不会随模型视图的改变而改变。其外观始终保持放置时的观察方向和屏幕布局。当您旋转模型时，实际文字会尽量保持其在屏幕上的原始方向，整个图元也将跟随其所连接的对象。当引线箭头被遮挡时，整个文本图元将消失。当从某个最佳视角来演示静止图像时，该方法最为实用。

图 钉

3D图钉引线的外观会随着您视角的改变而改变，因为3D图钉引线与模型几何图形一样，是3D空间内绘制的。随着您旋转模型，引线会像所有边线几何图形一样透视缩短、旋转和隐藏。就像所有其他边线图元一样，3D文本可以在3D空间内重新定位。对于要进行全方位立体化查看的规划研究和模型来说，这种方法最为实用。

（6）3D文本工具

1. 简 介

您可以使用"3D文本"工具创建文本的三维几何图形。可从"构造"工具栏（Microsoft Windows）、"工具面板"（Mac OS X）或"工具"菜单激活三维文本工具。

2. 创建3D文本

3D文本是一种由普通的SketchUp几何图形（边线和表面）组成的文本。要创建3D文本：

① 选择**3D文本**工具，会显示"3D文本"对话框。

② 在文本字段中键入文本。

③ 或者，在"放置3D文本"对话框中修改设置。如需更多信息，请参阅"3D文本"对话框。

④ 点击**放置**按钮。您将进入由3D文本和移动工具组成的移动操作。

⑤ 将3D文本移动到所需的位置上。如需更多信息，请参阅"移动工具"。

注意：操作过程中，您可以随时按下**Esc**键，重新开始操作。

3. "放置3D文本"对话框

使用"放置3D文本"对话框中的选项可输入和调整3D文本。

字 体

从下拉菜单中选择字体，可对字体进行更改。从下拉菜单中选择"常规"或"粗体"，可分别创建常规（非粗体）或粗体文本。

高 度

在"高度"文本输入框中键入高度（使用当前的建模单位）。

对　齐

从下拉菜单中选择"左"、"居中"或"右"，可将两行或多行文本分别向左对齐、居中或向右对齐。

填　充

您可以使用"3D文本"对话框，创建仅带轮廓线（边线）或平面的2D文本，或创建3D拉伸文本。选中"填充"复选框即可创建3D文本平面。取消选中"填充"复选框即可创建2D文本轮廓线（仅边线）。

注意：创建3D文本时必须选中"填充"复选框。

拉　伸

选中"拉伸"复选框即可创建拉伸（推/拉）3D文本。取消选中"拉伸"复选框即可创建2D文本。

创建3D文本时必须选中"拉伸"复选框。

（7）截平面工具

1. 简　介

使用截平面工具创建截面切割，可以让您查看模型内的几何图形。从"导向"工具栏（Microsoft Windows）、"工具面板"（Mac OS X）或"工具"菜单激活截平面工具

2. 创建截面切割效果

要添加截平面图元：

① 选择**截平面工具**（）。光标变为带有截平面的指示器。

注意：操作过程中，您可以随时按下**Esc**键，重新开始操作。

② 点击平面以创建截平面图元以及相应的截面切割效果。

注意：截平面不会对选择集起作用（您无法只提前选定您要切割的项目）。相反，截平面会在当前环境中的所有图元中创建剖面，因此剖面将扩展覆盖环境中的所有图元。

3. 操控截平面

您可使用移动工具和旋转工具重定位截平面，方法与重定位其他图元一样。其他操控截平面的方法如下：

反转截平面

右键点击截平面并从上下文菜单中选择"反转"，即可反转截平面的方向。

更改活动截平面

新放置的截平面是活动的，直到选择另一个图元（例如另一个截平面）。

激活截平面的方法有两种：在"选择"工具下双击截平面，或者右键点击截平面并从上下文菜单中选择"激活"。

注意：模型中的每个环境都可以有一个活动的截平面。因此，组或组件中的截平面可以同时激活，这是因为截平面处在组或组件之外，位于不同的环境中。如果一个模型中的组还包含两个其他的组，这个模型就有四个不同的环境（一个环境在所有组之外，一个环境在最高级的组内，另外两个环境分别在最高级的组所包含的两个组内），可以同时有四个活动的截平面。

4. 创建分组剖面

要创建分组剖面，右键点击截平面图元，然后从上下文菜单中选择"从剖面创建组"。将生成封闭在组内的新边线（在截平面与平面相交处）。

这个组可能被移出到截面轮廓的一侧或者被直接分解，使得在边线生成处，边线与几何图形合并。这可让您快速创建能穿过任何复杂形状的剖面。

5．使用有场景的截面

活动的截平面可保存为场景。在动画演示中截面切割效果是活动的。

6．对齐您的视角

使用截平面上下文菜单中的"对齐视图"命令，重新定向模型视角，使其与截平面垂直。结合平行线模式使用该命令，可快速生成模型剖视图或一点透视图。

7．动画演示截面切割效果

SketchUp允许您动画演示截面切割效果，当您在活动的截面切割间移动时可自动插入场景转换。要动画演示截面切割效果：

① 向模型添加两个或更多剖面。

② 创建两个或更多场景。

③ 在第一个场景中激活一个截面切割，会显示截面切割效果。

④ 在第二个场景中激活第二个截面切割，会显示截面切割效果。

⑤ 右键点击第一个场景。这时会显示场景上下文菜单。

⑥ 选择"播放动画"菜单项目。SketchUp将流畅转换各个场景，展示不同的截面切割效果。

8．截平面图元

截平面图元是控制SketchUp截面切割效果的特殊图元。它们在空间中的位置及其与组、组件的关系决定了截面切割效果的性质。以下图像显示了一个矩形截平面，该平面展示了杯子模型的截面切割效果。

9．同时激活多个截平面

SketchUp只允许每个环境中存在一个激活的截平面。如果要同时激活多个截平面，您必须将其余截平面放置在组或组件内。

10．同时激活多个截平面

SketchUp只允许每个环境中存在一个激活的截平面。如果要同时激活多个截平面，您必须将其余截平面放置在组或组件内。

11．导出截面

SketchUp允许您导出截面切割效果（带有剖面的模型）和剖面本身。

导出带有截面切割效果的模型

导出带有截面切割效果的模型相当于将模型以位图图像文件导出。截平面和截面切割在导出文件中的效果取决于截平面和截面切割的可见性。

剖　面

12．隐藏截平面图元和截面

使用"截平面"工具栏（Microsoft Windows）或自定工具栏屏幕（Mac OS X）中的"切换截面切割"工具栏项目可以隐藏和显示截面。此外，您还可使用"截平面"工具栏（Microsoft Windows）或自定工具栏屏幕（Mac OS X）中的"切换截平面显示"来隐藏和显示截平面图元。这些控件对保持模型整洁非常有用。

五、镜头工具

（1）匹配照片和模型

1．匹配照片简介

使用"匹配新照片"和"编辑匹配照片"菜单项目可创建与照片匹配的3D模型或将现有三维模型与照片中的环境匹配。从"镜头"菜单激活"匹配新照片"和"编辑匹配照片"菜单项目。

SketchUp通常用来创建建筑物或构筑物的设计图。SketchUp允许您使用实际的真实比例（1：1的比例，SketchUp中的测量单位代表现实世界中的实际测量单位）来创建这些设计。但是，数码照片不是1：1的比例。因此，要创建与照片匹配的3D模型（或要将现有SketchUp模型与照片中的比例相匹配），您须将SketchUp镜头校准到拍摄照片的镜头所用的位置和焦距。

从照片建模的主要步骤

您可以使用以下四个主要步骤从照片建模：

① 拍摄建筑物或构筑物的数码照片。有关更多信息，请参阅**拍摄数码照片以在匹配时使用**。

② 开始匹配。匹配包括载入数码照片以及将SketchUp镜头校准到拍摄实际照片的镜头所用的位置和焦距（您要设置拍摄照片时所使用的准确标准才能够在照片上绘图）。您还可以在匹配时设置实际建筑物或构筑物的比例，或者在绘制完毕后调整整个模型的大小。有关更多信息，请参阅**创建与照片匹配的3D模型**。

③ 开始绘制草图。当您复制了拍摄照片的镜头所用的位置和焦距后，您即可在SketchUp的图像上绘图。SketchUp将从匹配模式转到2D草图模式（之所以是2D，因为您是在与您呈特定镜头角度的2D照片上进行绘图）。有关更多信息，请参阅**创建与照片匹配的3D模型**。

④ 对表示建筑物或构筑物其他视角的任何照片，重复执行步骤2和步骤3。

注意：您还可以使用"匹配照片"功能在一个或多个照片环境中设置模型。例如，在空地环境中设置新建筑物的模型。有关更多信息，请参阅**将现有3D模型与照片中的环境匹配**。

2．拍摄数码照片以在匹配时使用

是否能成功匹配很大程度上取决于您的建筑物或构筑物的照片质量。以下是有关拍照的几点提示：

在拍照时，应与构筑物每个角大约呈45度角进行拍摄。"匹配照片"功能最适于拍摄直角构图的照片，并且应与构筑物的角大约呈45度角来拍摄。以下示例是与构筑物角呈45度角拍摄的照。

不要裁剪照片。"匹配照片"目前要求对准镜头的点位于图像的中心位置（也称为投影中心）。尽管似乎可以使用剪裁过的图像，但是，垂线通常不会与剪裁的图像很好地对齐，因此产生的结果无法令人满意。

不要使照片变形。"匹配照片"不支持通过图像处理程序或专业镜头手动变形的图像。

消除桶形失真或直线弯曲偏离图像中心等问题。广角镜头照相机通常会产生桶形失真的现象。在"匹配照片"中使用这些图像之前，应先使用第三方产品消除桶形失真。所有照相机都会产生轻微失真，在图像边缘通常会更加明显。

避免使用拼合图像（例如全景图像）。拼合图像一般都存在过度变形现象，并且每个轴会有多个消失点。

避免过多使用前景功能。如果有树木和其他前景物体挡住了建筑物，则可能很难在图像上重画草图。

避免消失点位于无穷远处。对于只调整一个消失点栏的图像（如走廊或沿着长长的铁轨延伸的图像），则很难使用"匹配照片"功能。采用长焦镜头拍摄的图像（或卫星图像或航拍图）的消失点也很难调整。

3. 创建与照片匹配的3D模型

使用匹配过程创建与建筑物或构筑物的一张或多张照片相匹配的3D模型。此过程最适于制作构筑物（包含表示平行线的部分）图像模型，如方形窗户的顶部和底部。

注意：系统提供了一些有关"匹配照片"功能的YoUTUbe视频，其中包括使用本文中的同一个示例的两个视频。这些视频可能使用的是不同版本的SketchUp，但是过程和"匹配照片"工具都是相同的。

创建与建筑物或构筑物照片匹配的3D模型：

① 拍摄建筑物或构筑物的数码照片。请参阅"拍摄数码照片以在匹配时使用"了解更多信息。

② 选择镜头>匹配照片，系统会显示"选择背景图像文件"对话框。

③ 找到建筑物或构筑物一系列照片中的第一张照片。

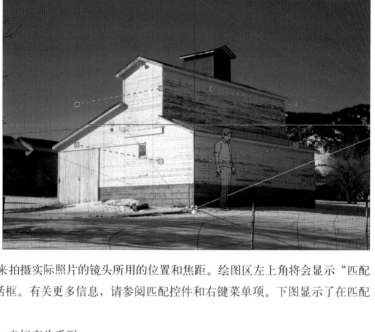

④ 点击建筑物或构筑物一系列照片中的第一张照片。照片将被选定。

⑤ 点击**打开**按钮。照片将以场景显示在 SketchUp 的绘图区中。您也处于匹配模式，可校准SketchUp镜头来复制用来拍摄实际照片的镜头所用的位置和焦距。绘图区左上角将会显示"匹配照片"字样。最后，显示"匹配照片"对话框。有关更多信息，请参阅匹配控件和右键菜单项。下图显示了在匹配照片模式下的一张谷仓照片。

⑥ 在原点（）上点击并按住鼠标。光标变为手形。

⑦ 将光标移动到照片上类似于原点的其他点上（三个轴可能在该点相交，例如建筑物的底角）。下图显示了调整到图像底角的原点。

注意：您使用的原点取决于照片。

● 对于一般在室内拍摄的照片，房间的墙、屋顶和地板相交于一角，原点通常在墙、屋顶和地板相交的底边角处。

● 对于拍摄点位于高处的照片，您是俯视建筑物或构筑物，原点在屋顶和墙相交的建筑物上边角处。

● 对于拍摄点位于低处的照片，您是站在地面上观看，原点在墙和地面相交的底边角处。

⑧ 释放鼠标按钮。原点便会建立。

⑨ 在匹配模式中有四个消失点栏，其中两个为红色栏，另外两个为绿色栏。每个栏都以虚线表示，虚线的两个端点处为正方形的栏手柄。点击红色消失点栏手柄（▨）。光标变为手形。

⑩ 将光标移动到照片上表示与红色轴平行的直线的起点位置，如谷仓门轨。根据需要进行放大，以确保该手柄位于谷仓门轨的右上角。

⑪ 释放鼠标按键。

⑫ 点击其他红色消失点栏手柄。光标会变为手形。

⑬ 将光标移动到照片上某个位置的终点，该位置代表一条与红色轴线平行的直线。

⑭ 释放鼠标按钮。第一个轴栏与红色轴对齐，如谷仓门轨。根据需要进行放大，以确保该手柄位于谷仓门轨的左上角。

⑮ 然后对其余三个消失点栏（一个为红色，另外两个为绿色）重复执行步骤14至步骤19。下图显示了将所有消失点栏与轴对齐之后的匹配模式。

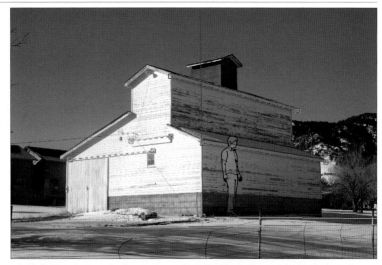

注意：轴栏应对齐到与其相应轴平行的部分，如窗框、屋顶轮廓线或门框。另外，尝试选取最长的部分，因为这可以增加精确度。

⑯ 点击蓝色的轴栏（Z轴）。此时会显示一个双向箭头。

⑰ 向上拖动光标会使比例变大，向下拖动光标会使比例变小。使用2D人物模型作为参考（所有新的 SketchUp文件中都会显示此人物模型）。例如，如果此人物模型比门大，则向下移动光标即可使此人物模型比门小——普通人的尺寸。下图显示调整后的比例（此人物模型现已按正确比例调整至适合照片的大小）。

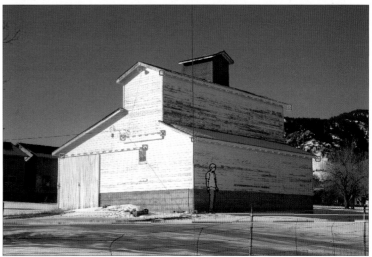

⑱ 右键点击调用匹配右键菜单。

⑲ 点击完成按钮。您将进入草图模式。该模式与标准的SketchUp绘图模式不同，是2D绘图模式。绘图区左上角将会显示"重画草图"字样。"铅笔"工具处于活动状态。有关更多信息，请参阅"在图像上绘制草图"控件和右键菜单项。

⑳ 使用SketchUp绘图工具在照片上绘制草图。

a. 使用"铅笔"工具在照片中描摹构成仓库最左侧的边线。左下图显示了所描摹的照片，右下图显示了所生成的平面。

b. 使用"推/拉"工具创建3D谷仓。左下图显示了在所示照片上执行推/拉操作后的结果，右下图显示了所生成的模型。

c. （可选）根据需要添加细节，如屋檐。

d. （可选）选择各个面，点击**从照片投影纹理**按钮，将照片投影到建筑物模型上。此时会显示"要修剪部分可见平面吗？"消息。

　　○ 如果您只希望将纹理应用到在图像中显示的平面部分，请按**是**按钮。

　　○ 如果您希望将纹理应用到在整个平面（即使只显示部分平面），请按**否**按钮。

　　照片就会投影到模型的平面。下图显示了已应用纹理的模型。

　　警告：控制视点的工具会强制您从"在图像上绘制草图"模式退出，进入标准的SketchUp绘图模式。这些视点工具是"环绕观察"工具、"定位镜头"工具、"漫游"工具和"正面观察"工具。点击场景标签可返回"重画草图"模式。

4. 重新进入匹配模式

您可以通过两种方式重新进入匹配模式。即：

从**镜头**>**编辑匹配照片**子菜单选择您匹配过的照片。

右键点击您正在编辑的照片的"场景"选项卡，并选择**编辑匹配照片**。

5. 重新进入草图模式

点击表示照片已返回到草图模式的场景标签。

6. 删除匹配的照片

要删除匹配的照片：

① 选择**窗口**>**场景**，系统会显示"场景"管理器。

② 点击与匹配照片名称相同的场景，照片将被选定。

③ 点击**删除场景**按钮。这时会显示一个对话框，询问您是否要删除场景。

④ 点击**是**按钮，场景及其匹配的照片将被删除。

注意：另外，您还可以通过右键点击"场景"标签并选择删除，删除匹配的照片。

7. 将现有3D模型与照片中的环境匹配

将现有3D模型与照片中的环境匹配

使用匹配过程将现有3D模型与照片中的环境匹配。例如，您可能具有一个包含附加部分的房屋的模型，并想要将该模型放置在某张照片中，以显示变化情况。要将现有3D模型与照片中的环境匹配：

① 为建筑物将来的放置地点拍摄一张数码照片。照片中在模型将来放置的地点处可以有建筑物也可以没有。

② 选择**文件＞打开**，系统会显示"打开"对话框。

③ 导航至您的模型。

④ 选择模型。

⑤ 点击**打开**按钮。此时会在绘图区中显示该模型。下图显示了一个简单校舍的模型。

⑥ 选择**照片＞匹配新照片**，系统会显示"选择背景图像文件"对话框。

⑦ 找到您要放置建筑物或构筑物的地点的照片。

⑧ 点击照片，照片将被选定。

⑨ 点击**打开**按钮。照片将以场景显示在SketchUp的绘图区中。您也处于匹配模式，可校准SketchUp镜头来复制用来拍摄实际照片的镜头所用的位置和焦距。绘图区左上角将会显示"匹配照片"字样。最后，显示"匹配照片"对话框。有关更多信息，请参阅**匹配控件和右键菜单项**。下面是以校舍照片为例的匹配照片的图片。

⑩ 在原点（⌖）上点击并按住鼠标。光标变为手形。

⑪ 将光标移动到照片上类似于原点的其他点上（三个轴可能在该点相交，例如建筑物的底角）。下图显示了调整到图像底角的原点。

注意：您使用的原点取决于照片：

●对于一般在室内拍摄的照片，房间的墙、屋顶和地板相交于一角，原点通常在墙、屋顶和地板相交的底边角处。

●对于拍摄点位于高处的照片，您是俯视建筑物或构筑物，原点在屋顶和墙相交的建筑物上边角处。

●对于拍摄点位于低处的照片，您是站在地面上观看，原点在墙和地面相交的底边角处。

⑫ 释放鼠标按钮。原点便会建立。

⑬ 取消选中"匹配照片"对话框中的**模型**复选框。此时会隐藏该模型。

⑭ 在匹配模式中有四个消失点栏，其中两个为红色栏，另外两个为绿色栏。每个栏都以虚线表示，虚线的两个端点处为正方形的栏手柄。点击绿色的消失点栏手柄（⊠）。光标变为手形。

⑮ 将光标移动到照片上表示与绿色轴平行的直线的起点位置，如学校入口上方。根据需要进行放大，以确保手柄位于学校入口右上角的上方。

⑯ 释放鼠标按键。

⑰ 点击其他绿色消失点栏的手柄。光标变为手形。

⑱ 将光标移动到照片上表示与绿色轴平行的直线的终点位置。

⑲ 释放鼠标按键。第一个轴栏与绿色轴对齐，如学校的入口。根据需要进行放大，以确保手柄位于学校入口左上角的上方。

⑳ 然后对其余三个消失点栏（一个为红色，另外两个为绿色）重复执行步骤14至步骤19。下图显示了将所有消失点栏与轴对齐之后的匹配模式。

注意：轴栏应对齐到与其相应轴平行的部分，如窗框、屋顶轮廓线或门框。另外，尝试选取最长的部分，因为

这可以增加精确度。

㉑ 选中"匹配照片"对话框中的模型复选框。此时会显示该模型，与照片进行正确定位（但可能与照片的比例不同）。

㉒ 点击蓝色的轴栏（Z轴）。此时会显示一个双向箭头。

㉓ 沿着轴向上或向下移动光标，对模型进行大小调整。您的模型将调整至适合照片的大小。下图显示调整后的比例（模型现在已正确地按比例调整至适合照片的大小）。

㉔ （可选）如果您的照片包含模型所代表的现有建筑物，请点击"匹配照片"对话框中的从照片投影纹理按钮，将照片投影到模型上。此时会显示"要修剪部分可见平面吗？"消息。

● 如果您只希望将纹理应用到在图像中显示的平面部分，请按**是**按钮。

● 如果您希望将纹理应用到整个平面（即使只显示部分平面），请按**否**按钮。

照片就会投影到模型的平面。下图显示了已应用纹理的模型：

㉕　右键点击调用匹配右键菜单。

㉖　点击**完成**按钮。您将进入草图模式。该模式与标准的SketchUp绘图模式不同，是2D绘图模式。绘图区左上角将会显示"重画草图"字样。"铅笔"工具处于活动状态。有关更多信息，请参阅**"在图像上绘制草图"控件和右键菜单项**。

㉗　（可选）向模型中添加新的基本组件，如房间附属物或栅栏。

警告：控制视点的工具会强制您从"在图像上绘制草图"模式退出，进入标准的SketchUp绘图模式。这些视点工具是"环绕观察"工具、"定位镜头"工具、"漫游"工具和"正面观察"工具。点击场景标签可返回"重画草图"模式。

（2）环绕观察工具

1．简　介

使用"环绕观察"工具可围绕模型旋转镜头。当从外部查看几何图形时，环绕观察工具非常有用。可从"镜头"工具栏（Microsoft Windows）、"工具面板"（Mac OS X）或"镜头"菜单激活环绕观察工具。

键盘快捷键：**O**

2．环绕视角

环绕观察工具可执行3D环绕观察。要使用环绕观察工具进行环绕观察：

①　选择**环绕观察**工具（），光标变为两个相交垂直的椭圆形。
②　点击绘图区内任意一处。
③　向任意方向移动光标即可绕绘图区中心转动。

注意：在模型上双击鼠标左键，可将模型定位在绘图区中心。

3．重力悬浮设置

环绕观察工具通过垂直的边线向上或向下移动来维持重力感。在环绕观察过程中按住Ctrl键（**Mac＋Opt**），即可进行重力悬浮设置，也可以沿镜头一侧滚动镜头。

4．使用三键鼠标进行环绕观察

在创建和编辑模型时需要大量使用环绕观察工具。SketchUp包含了一些鼠标增强功能和修饰键，可帮助您轻松访问环绕观察工具。

使用其他工具时激活环绕观察工具

点击并按住三键鼠标上的中键（滚轮），即可在使用其他工具（除漫游工具）时临时激活环绕观察工具。

注意：点击并按住鼠标左键的同时点击并按住**Ctrl**或**Command**键，可临时激活环绕观察工具（如果您只有一个鼠标键）（Mac OS X）。

注意：您也可以点击鼠标中键，然后点击并按住鼠标左键或按住**Shift**键，进行暂时的平移。

（3）平移工具

1．简　介

使用平移工具可以垂直或水平移动镜头（即您的视角）。可从"镜头"工具栏（Microsoft Windows）、"工具面板"（Mac OS X）或"镜头"菜单激活平移工具。

键盘快捷键：**H**

2．平移视角

平移工具可执行平移操作。要使用平移工具执行平移操作：

① 选择**平移**工具（🖐）。光标变为手形。

② 在绘图区内任意一处点击并按住鼠标左键。

③ 向任意方向移动光标即可进行平移

④ **在使用环绕观察工具时进行平移**（三键鼠标）

在使用环绕观察工具时，按住**Shift**键可临时激活平移工具。或者，在按住鼠标中键（滚轮）的同时按住鼠标左键，也可以激活平移工具

（4）缩放工具

1．简　介

使用缩放工具可以将镜头（即您的视角）推进或拉远。可从"镜头"工具栏　（Microsoft　Windows）、"工具面板"（Mac OS X）或"镜头"菜单激活缩放工具。

键盘快捷键：**Z**

2．放大或缩小模型

要使用缩放工具进行放大或缩小：

① 选择**缩放**工具。光标变为一支放大镜。

② 在绘图区中任意一处点击并按住鼠标。

③ 向上移动光标即可放大（靠近模型），向下移动即可缩小（远离模型）。

3．使用滚轮鼠标缩放

向前滚动鼠标的滚轮可放大模型。向后滚动鼠标的滚轮可缩小模型。

注意：当使用鼠标滚轮时，光标的位置决定缩放的中心；当使用鼠标左键时，屏幕的中心决定缩放的中心。

4．视点居中

在模型上双击鼠标左键，可将模型定位在绘图区中心。

5．使用缩放工具更改焦距

焦距（以毫米表示）将影响您所能看到模型的程度。如果焦距较短，您可以看到模型的较大（宽）部分；如果焦距较长，您就只能看到模型的较小部分。要更改焦距：

① 选择**缩放**工具　（🔍）。光标变为一支放大镜。

② 键入焦距（以毫米计），如 300mm。这个值将出现在**VCB**中£U172而焦距也将更改为300mm。

注意：焦距值可介于10到2063毫米之间。

6．更改视角

视角（以度表示）指示您所能看到的模型量。使用窄视角时，您只可以看到模型的一小部分；使用宽视角时，您可以看到模型的较多部分。在绘制房间时，您可能希望看到这个房间的大多数地方，您就可以使用较宽的视角。要更改视角：

① 选择**缩放**工具。光标变为一支放大镜。

② 按住**Shift**键，上移或下移光标。光标上移时视角增大。光标下移时视角减小。

注意：当在视角模式下使用缩放工具时，"度量"工具栏将显示以度数表示的视角。

注意：另外，您可以选择**镜头>视角**更改视角。

7．调整透视图（视角）

在激活缩放工具时，在"度量"工具栏中键入确切值，可准确地调整透视图或镜头的屏幕。例如，45deg即可设置45度的视角，而输入35mm即可设置焦距等于35mm的镜头。在使用缩放工具时按住Shift键，可在视觉上调整镜头或视角。请记住，通过更改视角，可将镜头保持在3D空间中的相同位置。

（5）缩放窗口工具

1．简　介

您可以使用缩放窗口工具放大模型的特定部分。可从"镜头"工具栏（Microsoft Windows）、"工具面板"（Mac OS X）或"镜头"菜单激活缩放窗口工具。

2．放大模型的某一部分

您可以使用缩放窗口工具，在模型某部分周围绘制矩形的缩放窗口。缩放窗口工具将放大缩放窗口中的内容。要放大模型的某一部分：

① 选择**缩放窗口**工具（　）。光标变为一支带小正方形的放大镜。
② 在要用缩放窗口显示的图元附近，点击并按住鼠标。这就是缩放窗口的起点。
③ 按对角方向移动光标。
④ 当所有图元都包含在缩放窗口中后，松开鼠标按键。这些图元将填充整个屏幕。

六、漫游工具

（1）定位镜头工具

1．简　介

使用定位镜头工具将镜头（即您的视角）置于特定的眼睛高度，以查看模型的视线或在模型中漫游。可从"漫游"工具栏（**Microsoft Windows**）、"工具面板"（**Mac OS X**）或"镜头"菜单激活定位镜头工具。

2．定位镜头

定位镜头有两种方法。第一种方法是将镜头置于某一特定点上方的视线高度处（默认在该点上方5英尺6英寸处）。第二种方法是将镜头置于某一特定点，且面向特定方向。

将镜头置于视线高度视图

第一种定位镜头的方法允许将镜头置于您选择的某一特定点上方的特定眼睛高度处。镜头不指向任何具体对象。但您已进入正面观察工具，可以围绕该点移动镜头以观察模型中的项目。

① 选择**定位镜头**工具（　）。光标变成一个站在红色**X**上的小人。请注意"度量"工具栏将指示地平面上方的眼睛高度设定为**5英尺6英寸**。此时您可输入您需要的值来更改该高度。

② 点击模型中的点。SketchUp将镜头的视点置于您所点击的点上方的平均眼睛高度处。同时您还进入了"正面观察"工具。以下图像显示了房间内的一个点。如果您点击该点，镜头将直接置于该点上方（**5英尺6英寸**）处，方向为面向电视机。

注意：如果您从平面视图放置镜头，视图方向会默认为屏幕上方，即正北方向。

使用特定的目标点定位镜头

第二种定位镜头的方法允许您在特定的点定位镜头并使镜头面对特定方向。

① 选择**定位镜头**工具（ 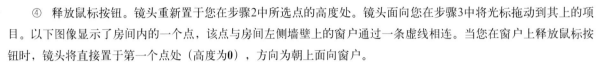 ）。光标变成一个站在红色**X**上的小人。请注意"度量"工具栏将指示地平面上方的眼睛高度设定为**5英尺6英寸**。此时您可输入您需要的值来更改该高度。

提示：使用"卷尺"工具和"度量"工具栏将平行构造线拖离边线，这样可实现准确的镜头定位。

② 在模型中的一点点击并按住鼠标。

③ 将光标拖动到您想要观察的模型部分。步骤2中选定的点到您想要观察的模型部分之间会显示一条虚线。

④ 释放鼠标按钮。镜头重新置于您在步骤2中所选点的高度处。镜头面向您在步骤3中将光标拖动到其上的项目。以下图像显示了房间内的一个点，该点与房间左侧墙壁上的窗户通过一条虚线相连。当您在窗户上释放鼠标按钮时，镜头将直接置于第一个点处（高度为**0**），方向为朝上面向窗户。

⑤ （可选）在"度量"工具栏中输入一个新的眼睛高度，将镜头重新置于步骤2中选定点上方的眼睛高度处。

提示：将镜头直接平放在模型上可以获得一个两点透视图。

提示：按住**Shift**键的同时点击某一表面会将镜头直接置于该表面上。

（2）漫游工具

1. 简　介

使用漫游工具穿越SketchUp模型，就像是您正在模型中行走一样。特别是漫游工具会将镜头固定在某一特定高度，然后让您操纵镜头观察模型四周。漫游工具只能在透视图模式下使用。可从"漫游"工具栏（Microsoft Windows）、"工具面板"（Mac OS X）或"镜头"菜单激活漫游工具。

2. 漫游模型

漫游工具的主要作用是以互动方式让您在模型内部或围绕模型行走。要使用漫游工具在您的模型中漫游：

① 选择"漫游"工具。图标变为一双眼睛。请注意"度量"工具栏指示眼睛在地平面上方，高度设定为2英尺10 1/2英寸。此时您可输入您需要的值来更改该高度。

② 在绘图区中任意一处点击并按住鼠标。在您点击的位置会显示一个小加号（十字准线）。

③ 向上（前）、下（后）、左（向左走）或右（向右走）移动光标，即可在模型内或模型四周行走。您离十字准线距离越远，漫游速度就越快。

注意：按住**Shift**键的同时向上下移动光标，您就可上下移动，而不是前后移动。按住**Ctrl**键（Microsoft Windows）或**Option**键（Mac OS X）即可以跑步代替行走。按住**Alt**键可避免冲突检测（穿墙行走）。

提示：一般人们在漫游模型时更喜欢使用宽视角。在模型中行走前，激活"缩放"工具，按住**Shift**键并上下拖动即可扩展您的视野。

3. 处在漫游工具时进行正面观察

使用漫游工具时，点击并按住鼠标中键，即可使用"正面观察"工具。

4. 上升和下降

漫游工具会自动上下楼梯或斜坡，同时保持眼睛高度不变。

5．切换冲突检测

在模型中漫游时，按**Alt**键（Microsoft Windows）或**Command**键（Mac OS X）可暂时关闭冲突检测。在检查机械设备或家具（除建筑物内部以外的任何东西）模型的时候，该选项最实用。

（3）正面观察工具

1．正面观察工具简介

使用"正面观察"工具可围绕固定的点移动镜头（即您的视角）。正面观察工具类似于让一个人站立不动，然后观察四周，即向上下（倾斜）和左右（平移）。正面观察工具在观察空间内部或者在使用定位镜头工具后评估可见性时尤其有用。从"漫游"工具栏（**Microsoft Windows**）、"工具面板"（Mac OS X）或"镜头"菜单激活正面观察工具。

2．正面观察

正面观察工具执行倾斜和平移视图操作。要使用正面观察工具对视图进行倾斜和平移：

① 选择**正面观察**工具（ ）。光标变为一双眼睛。
② 点击开始转动。
③ 上移或下移光标可倾斜视图；向右或向左移动光标可平移视图。

3．指定眼睛高度

在"度量"工具栏输入镜头的眼睛高度，然后按Enter键（**Microsoft Windows**）或RetUrn键（**Mac OS X**），可更改镜头在地平面上方的高度。

4．使用漫游工具时激活正面观察工具

使用漫游工具时，点击鼠标中键即可激活正面观察工具。

七、沙盒工具

（1）根据等高线创建沙盒工具

1．简　介

 根据等高线创建沙盒工具

使用"根据等高线创建沙盒"工具而根据等高线创建TIN。在使用该工具前，您必须创建或导入高度不同的等高线。从"绘图"菜单激活"根据等高线创建沙盒"工具。

注意：使用之前必须先启用沙盒工具。请参阅启用沙盒工具获取更多信息。

以下图像显示了相对地平面具有不同高度的几条等高线。

以下图像显示了对选定的等高线使用"根据等高线创建沙盒"工具后形成的地形图。

提示：有时，"根据等高线创建沙盒"工具可能会将TIN三角剖分，从而形成平坦地形或高地。可使用"翻转

边线"工具重新对这些高地进行三角剖分（创建坡度）。

2．根据等高线创建沙盒

要根据等高线创建沙盒：

① 导入或绘制几条等高线。确保等高线相对地平面的高度不同。

② 选中所有的等高线。

③ 选择**绘图＞沙盒＞根据等高线创建**。将以等高线为向导填充地形图。

（2）根据网格创建沙盒工具

1．简 介

根据网格创建沙盒工具

使用"根据网格创建沙盒"工具生成一个平坦的三角剖分TIN，可使用其他沙盒工具将该TIN塑造成其他形式。根据"网格创建沙盒"工具会在红/绿平面或地平面上生成TIN。该工具适用于在没有其他地形模型或数据可用的情况下创建地形。从"绘图"菜单激活"根据网格创建沙盒"工具。

注意：使用之前必须先启用沙盒工具。请参阅启用沙盒工具获取更多信息。

2．创建精确的TIN

在您绘制一个平坦TIN的时候，"度量"工具栏会显示TIN的长度和宽度。您还可使用"度量"工具栏指定线长和线宽。

输入长度和宽度值

放置平坦TIN的起点后，在"度量"工具栏中输入期望的长度即可指定长度和宽度。如果您只是键入一个数值，SketchUp将使用当前文件中设定的单位。您可以随时指定英制（1'6"）或公制（3.652m）单位而不管当前模型的设置。

3．利用推导绘制平坦TIN

"根据网格创建沙盒"工具使用SketchUp先进的几何图形推导引擎，帮助您在3D空间中放置地形。由推导引擎做出的推导决定，将以推导线和推导点的形式显示在绘图区内。这些直线和点可显示您绘制的直线及模型的几何图形是否准确对齐。如需更多信息，请参阅推导引擎主题。

八、组件浏览器

（1）创建组件

　　如果需要创建重复使用的模型（例如需要放到其他模型中），组件十分实用。创建组件时需要考虑的最重要的问题是，当您通过"组件"浏览器向模型中插入组件时，您希望组件如何摆放。组件轴会决定组件的插入方向和切割平面（适用于会自动在平面上切割孔洞的组件，例如窗户）。要创建组件，请执行以下操作：

　　1．绘制组件时，方向应与将要使用的方向一致。例如，如果您要创建一个长沙发组件，请将其绘制在地平面上。如果您要创建窗户或门，请将其绘制在与蓝轴平面垂直对齐的墙上。

　　2．选择**选择**工具。光标将变为箭头。

　　3．在要选择的图元附近点击并按住鼠标按键，从这里开始设置选择框。

　　4．沿选框起点的对角方向拖动鼠标。

　　5．当选框内包含部分元素（从左到右选择）或全部元素（从右到左选择）时，放开鼠标键。

　　6．选择**编辑>创建组件**。或者，您也可以右键点击当前选定的图元，并从上下文菜单中选择创建组件，系统会显示**创建组件**对话框。下图为Microsoft Windows中的"创建组件"对话框。

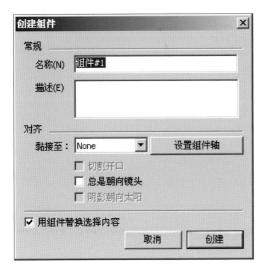 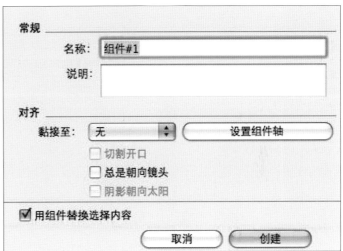

　　右图为Mac OS X中的"创建组件"对话框。

　　7．填写对话框中的字段。确保您已选择了所有合适的选项并且勾选了所有相应的复选框，然后继续操作。特别是，要确定组件是否应按特定方向黏接至平面上，以及是否切割开口。

　　8．点击**创建**按钮。SketchUp会将新创建的组件添加到"在模型中"组件中。

　　警告：如果组件是按照其对应的"黏接至"方向创建的，在创建过程中蓝轴和绿轴会互换。这一点只有在创建动态组件时特别重要，因为 LENZ 将根据沿绿轴的长度赋值，而 LENY 将根据沿蓝轴的长度赋值。

　　注意：在向组件中放置选定几何图形前，所有与选定的几何图形相连接的几何图形，都会在创建组件操作中断开连接。断开连接的几何图形会留在组件环境之外。

　　注意：您可以将组件内的其他组件图元分组，从而创建组件的层次结构。另外，您可以选入其他组件和组内的组件和组，打乱层次结构。

　　提示：创建可以连接或黏接到表面或环境中的表面的组件，可以确保正确建立切割平面。

第二章　景观建模全流程

第一节　教学计划

课程性质	环境艺术专业必修课	学时（节）	20
课程说明	对景观中的基本元素的分类介绍		
教学的目的与要求	掌握景观设计中的基本元素，每种元素的应用和形式		
教学重点	不同元素的之间的组合，为整体设计做准备		
教学难点	元素分类细致，容易产生繁琐的感觉，需要有计划、成系统的介绍		
课前准备	教师——准备丰富的资料，每种元素需要准备几种实例 学生——复习自己以前的景观设计作业		
教学方式	教师——上机演示 学生——跟随操作，将自己的景观设计作业尝试元素分类		

第二节　总平面图

一、场地现状

在设计的初始阶段，甲方提供的红线图，是设计的重要依据，不仅能限定设计服务的具体范围，同时也可以提供其他的相关数据和信息，如山体、河道、水体、大型树木、原有建筑物、构筑物等内容。

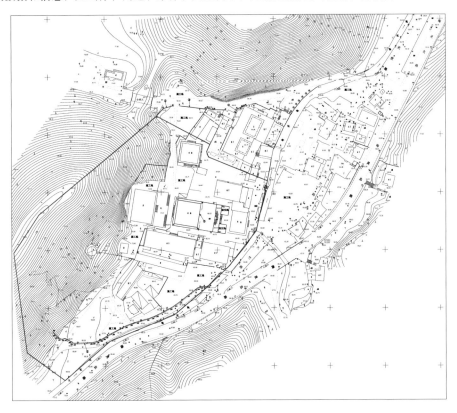

二、地型和推板

地型是景观设计中十分重要的部份。既有场地中原有的地型，也有根据设计需要而进行推土，即土方作业。在平面图纸的表达中，自然式地形多以等高线的形式表达。首先，在以等高线为基础的地形表达方式的基础上，我们可以使用SK中的沙盒工具来表达。

沙盒工具是一个用Raby语言开始的插件，在默沙状态下，沙盒工具是关闭的。

手动打开窗口："视图"→"工具栏"→"沙盒"。

等高线法，是根据等高线生成地型，这是最常用的地形创造方法，比较适合创建那些经过精确的勘测和设计的自然式地形。

（1）如图所示，先在CAD中整理并绘制好地形等高线，并将CAD文件导入SK中。

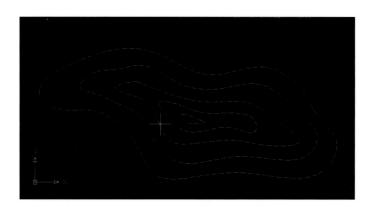

（2）双击选中一根等高线，将其移动至竖向要求的高度。

（3）依次将所有的等高线移至相应的高度。

等高线也可以在SK中绘制，但为了操作简便，一般都利用CAD完成绘制。为了避免在SK中移动高线的麻烦，我们也可以在ACD的属性中设置高线的标高（见图），这样导入SK后就能够保证每根等高线处于其对应的高度（见图）。

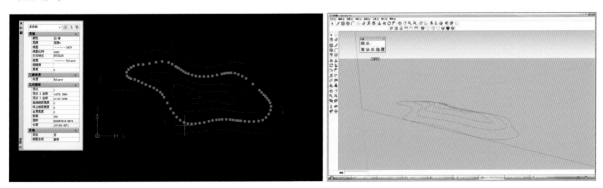

（4）选中所有等高线，单击工具栏中的 ![按钮] 按钮，经过系统计算后会自动生成地型（见图）。

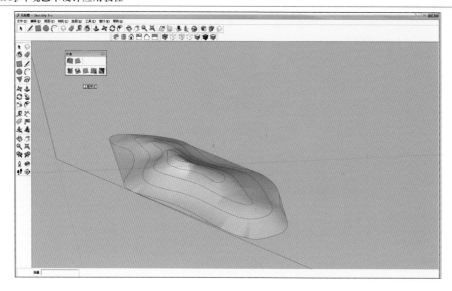

　　有时候在生成的地形中会多出一些原来没有的线，因为此命令的功能是将相邻的线画成三角面，系统计算时会在需要地方自动添加线，我们可以通过单击"视图"→"隐藏几何图形"，将多余的线删除。

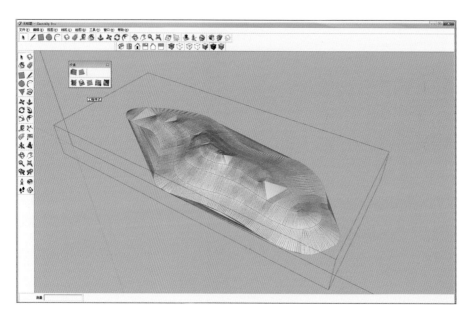

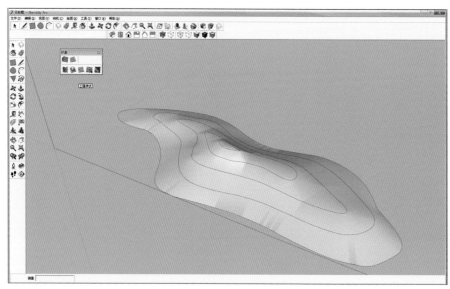

根据等高线法生成地形只是一种建模方法，其基础是设计师在之前的构思中形成了比较完善的地形、地势概念，并形成了等高线的表达方式，这是需要建立在比较完整和成熟的设计规划之上的。

三、建　筑

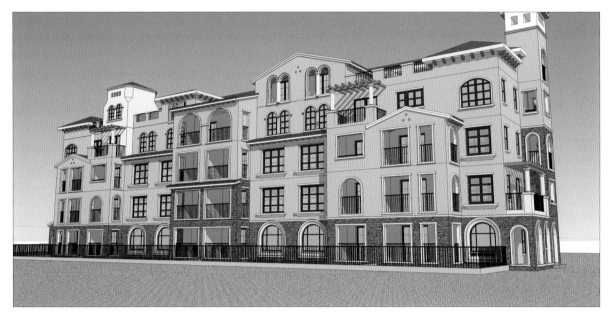

在景观模型的制作过程中，建筑也是一个非常重要的组成部份，但是本书中的内容并非介绍建筑设计的SK模制作，而在景观项目的SK模型制作之中，建筑往往作为景观的背景出现。其作用在于，表现一座建筑或一个小区的建筑群落的整体风貌，从而为景观设计提供一个很重要的风格依据，有些情况下更可以以简单的透明体块来体现基本的体量关系。

总之，在景观的模型之中，建筑的反映主要在于形态、风格、体量、色彩等大局因素，而非细节构造问题。

利用已有建筑CAD文件，即平面、立面、剖面等，制作建型，适用于建筑的设计已经完成并形成了初步成果的情况下：

（1）如图，先在CAD文件中，整理出建筑平面的主要轮廓以建筑的室内、室外为依据（在景观模中，可不需要建筑室内的内容），将绘制出的建筑处轮廓模型导入SK。

（2）在SK环境下，将围和的平面封闭面。

（3）在原建筑的ＣＡＤ文件中，读出建筑每一层的层高，包括第一层室内与室外入户外地坪的高差，以及屋顶女儿墙的高度或坡屋顶的高度。

（4）按照建筑室内外高差→楼层高度→女儿墙高度，逐次升高，并保留高度线，以表达建筑高度、层数、室内外高差关系等。

可按住**Alt**键使用推/拉功能，每一次拉升的基础面层即可保留。

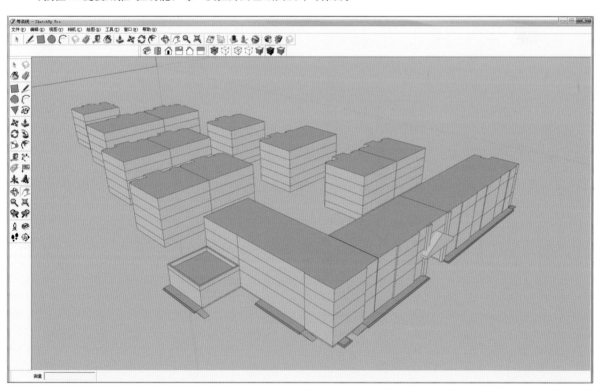

（5）坡屋顶的制作，将建筑的屋顶平面图整理清晰，去除不需要的线形，导入SK中。在ＣＡＤ文件中读出各檐口的高度和各个屋脊的高度，在SK中使用"线构建面"的方法，制作坡屋顶的模型。

（6）按照建筑设计的内容，为模型贴出不同的材质或不同的颜色。

　　以上办法属于比较概括的表现建筑体态、风格和颜色比例的方法，在景观设计的大部份情况下，对于建筑的分析和说明，即可到此程度为止。

　　当然也有部分项目的性质较为特殊，需要更多的建筑细节或建筑本身与景观等其它因素，没有明显的分割界面。这种情况下，我们则需要对建筑采用另一种处理的态度，此种类型的项目会在后面的章节（一体化设计）之中介绍。

第三节　景观细节

一、铺装与材质

景观是构建于大地之上的艺术，不同的地表处理方法是景观所要处理的首要任务，业内习惯上将景观界面分为硬景与软景。硬景即由硬质铺装组成的景观界面如沥青路面、花岗岩铺装、广场砖，混凝土砖铺装、水洗石、透水混凝土等，而软景部分则为绿化、水体等软质的景观区域。

1. 将整体景观CAD整理清晰，导入SK环境之中，闭合所有的线框，形成面。逐一检查不同的"面"之间是否可以区分。

2. 使用"颜料"工具，将不同的面之间按照设计的计划贴出不同的材质，可以首先区分硬质、软质、水体等不同的区域。这一步可以通过SK的模型平面环境印证出景观的大体形态，如硬景与软景的比例关系、与水体关系，并可在方案处于平面的状态下进行调整和修改。

3. 在上一步区分大的景观界面的前提下，可以继续通过使用"颜料桶"工具，为不同区域贴赋铺装材质，在"颜料桶"的"选取"选项栏，选择不同的具体材质。

4. 在"颜料桶"的对话框下，通过"编辑"选项栏，可以对贴线的材质进行编辑，编辑的内容有颜色、尺度以及透明度等。

在SK软件中，已经自带了几种材质，可以满足初步景观建模的需要，但是如果其他特殊的项目需要使用其他材质或设计了较为特殊的材质，也可以通过"颜料桶"对话框下的"浏览"命令选择其他外部的材质贴图，编辑到SK环境中使用。注：SK贴图材质的格式有JPG、PNG、PSD、TIF、TGA、BMP等。

二、路缘石，台阶和收边

在区分不同的材质以后，两种材质之间的界面转换、交接即变成下一个需要处理的问题。

1）路缘石 沥青路面与两侧的绿化之间一般是采用路缘石形成交接与转换的。一般情况下，路缘石与路面的高度多在100mm～200mm之间，150的高度采用得比较多，路缘石与外侧的绿化相交接处一般采用平接（实际工程中会做30mm～50mm的高差，作为隔水高差，在景观模型中不需要具体的表达①。

2）收边 在大面积的铺装广场或街道时，其边缘与不同的界质相交接的位置，需要使用平面的收边形式。作为两种材质之间交接的停顿和过渡，多以圈边的形式体现，其在设计方面以及工程角度均有非常重要的意义。

3）台阶 在不同的界面之间，若存在高差，又需要满足行人通行的要求，则使用台阶或坡道来联系两者。在我国的建筑规范中，台阶的高度与路面的宽度要满足2h+b=600的要求（h为踏步高度，d为踏步深度）。在室内的台阶大多采用150mm高、300mm深的关系，而此种台阶在室外会略显局促，而室外部分则大多使用100mm高400mm深的关系。

SK环境下的模型制作，可以使用"推/拉"工具在已确认的平面上完成操作。

使用"推/拉"工具→点击面层→规定拉升方向→输入打不高度数据→最后贴附材质。

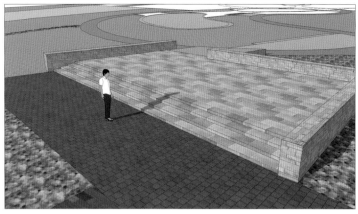

三、墙体（树地、座墙、景墙、挡土墙、栏杆）

作为景观竖向设计的重要内容之一，各种高起的墙体是组成景观环境的主要元素。它们可以起到休息、维护、种植、遮挡、营造空间等众多景观作用。

1．树池（花池）

首先我们介绍"树池"的SK模型制作方法。像树池这种比较简单、体量较小、界面清晰的景观元素，可以选择在SK界面上直接制作，而不需在CAD中先期画平、立面图。树池的平面尺寸一般为2500mm×2500mm左右。在景观设计中，一般情况下，高起的树池周边的座墙都要加以利用，成为树下的树阴休息空间，所以周边维合的一周其高度和深度通常要符合人们坐下休息的要求，即坐高450mm左右，深度450mm左右，结合景观工程的特点，我们设计树池的裁面尺寸高为500mm，深500mm，中间的树穴为满足种植的需要，其净尺寸在1500mm×1500mm左右。

（1）首先绘制一个2500mm×2500mm的框线，使用"偏移"工具向内偏移一个线框，尺寸为500mm。

（2）首先对外圈的面使用"推/拉"工具，提升500mm高，内部种植区部分拉升450mm。

（3）在树池的顶面上，设置100mm左右的压顶，在距离下高100mm处，加横线分隔面并环绕一周。

（4）在每个转角位置，设置500mm×500mm×100mm厚的压边石，贴白色石材的材质。

（5）两块压边石之间的部分，贴木材材质，横向纹理。

（6）树池墙面贴青砖材质，横向错缝纹理。

提示：作为景观中的基本元素，树池可能在设计中多次出现，多地点应用，可以将整个模形创建成"组"，以方便复制和移动使用。

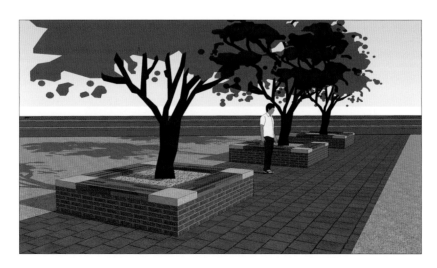

2．座墙

　　在处理场地高差，或是景观界面转换的时侯，座墙也是使用较多的一个元素，不仅是景观竖向设计的重要内容，也是人们在景观休息的重要设施。

　　（1）以这一个3000mm长，500mm宽的坐墙为例，首先在平面上绘制一个3000mm长，500mm宽的长方形线框。

　　（2）使用"推/拉"工具，将该平面拉升500mm。

　　（3）在座墙顶端向下设置100的压顶范围，环绕整个座墙一周。

　　（4）在座墙的两端，各设置500mm×500mm×100mm的压边石，贴白色石材材质。

　　（5）在两块压边石之间，贴木材材质，横向纹理。

（6）在座墙侧面，贴青砖材质，横向纹理，错缝。

提示：与之前的树池一样，坐墙比较多的出现和使用，我们可以将其成"组"以备使用。

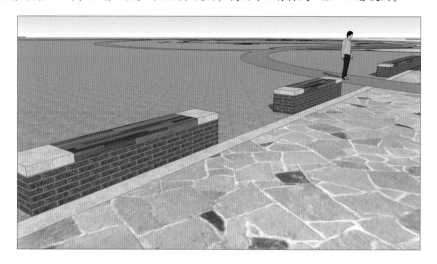

3．景墙

设计中，景墙是一个非常重要的限定空间、遮挡、引导视线的工具，其本身也是重要的景观元素之一。在景观工程中，景墙一般为砖砌加构造柱结构，即240mm砖砌体厚度，另外附加两侧各20厚贴面装饰材料，所以一般情况下，景墙的厚度采用300mm。高度一般有1200mm～2200mm之间，过矮难以起到景观的作用，过高会使人感到压抑。景墙经常配合窗洞、门洞、浮雕等装饰元素使用。

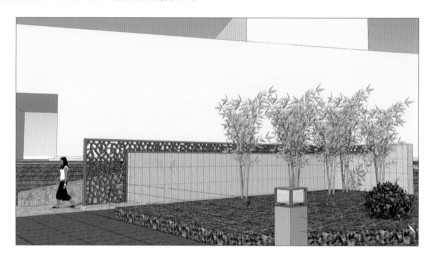

以图中的景墙为例，由于景墙与景观空间之间的关系非常密切，其平面应该在景观中的总体平面中统一设计。

此景墙平面为"L"型，墙厚500mm，长边长12500mm，短边长4200mm，最高1500mm。

（1）将整理绘制清晰的CAD文件导入SK环境之中，将CAD线框闭合"面"，并逐一检查，确保每个面都可以区分。

（2）按设计要求，将不同的部分拉升到不同的高度，并在墙体立面上删除多余的线。

（3）景墙部的冰裂纹装饰的金属浮雕，使用ＣＡＤ绘制详细的立面图样，并将其导入ＳＫ文件中，同样闭合成面，"拉升"出其需要的厚度。

提示：此冰裂纹装饰模型为平面设置，需将其在立面上旋转90°，使之竖起并要将其组成"组"，以便整体移动。

（4）将冰裂纹及装饰线放置在建好的模型顶部，中心对齐。景墙的作用多为引导人流、分隔空间等，在景观环境中需要与植物等元素配合使用才能达到最优质的景观效果。

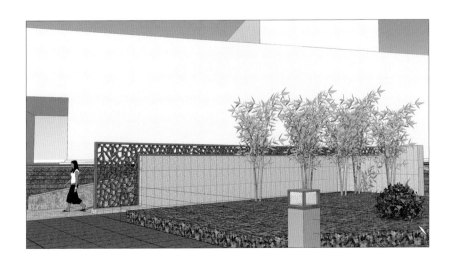

4. 挡土墙

在景观工程中，为了获得必须的活动空间，常常需要对工程场地中的原有地形进行一定的改造和整理，挡土墙就成为景观工程中必须的内容之一。当然为了获得丰富的景观空间，也会在景观之中人工堆土造坡，尤其是在几何形体的土型工程之中，挡土墙作用更加重要。

挡土墙与一般的景墙不同，在结构上需要承担较大的来自覆土一侧的压力，在实际工程中往往需要有专业的结构工程师进行专业的结构设计，在本书中我们介绍其外形以及面层。

例子：以道路景观之中的路口一处挟持路口空间的造坡为例，在朝西十字路口一侧，为向心设置了一处挡土墙。

（1）首先在CAD平面中，考虑好整体的景观布局，对场景内的标高、坡高度、挡土高度、等高线形态，都要有一个初步的概念。

（2）将CAD文件导入SK中，在线框状态下，先期可以将等高线组成"组"，以便在后面制作坡度时减少与其它部分的干扰。

（3）在完成一条高线的独立成组的步骤后，将文件中的CAD其他线框闭合成面。

（4）双击之前组成的等高线"组"，进入组内编辑。按照之前介绍的方法和设定好的等高线高差，将等高线逐级拉高，通过沙盒工具生成土坡，并删除多余的高线，并贴赋材质。

（5）使用"推／拉"工具，将挡土墙最高一段拉开到设计标高（其内部和底部的构造内容在景观模型中不必表达，其外部的形态和装饰则需要着重表达），其外侧一部分倾斜的墙体可使用"连线成面"的方法表达。

（6）两侧的特殊形体的挡土墙，使用由低至高的设计方法，使挡土墙在高度和形态上更加丰富，以降低挡土墙的突兀感。对于这一部分，我们同样使用连线成面的模型制作方法，不同的三角面拼合成整个墙体。

（7）在整体挡土墙的模型制作完成以后，则需要为其贴附材。

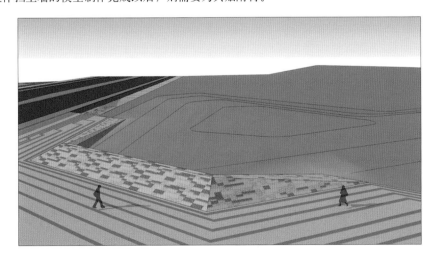

（8）从工程角度，挡土墙由砌体结构和钢筋混凝土结构等组成，其中砖砌体结构和钢筋混凝土结构在主体结构完成后均需要贴面装饰，装饰材料的选择余地较大，可以是石材、陶砖、涂料、真石漆、金属漆等诸多室外装饰材料，但也有一部分使用自然石材直接砌筑，结构材料直接裸露在外面，往往可以达到更好的景观效果。

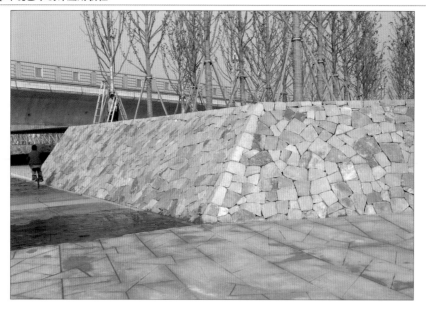

5. 栏 杆

在景观工程中，栏杆是一个非常必要，实用性非常强的景观构造元素，在人们可到的水岸、高差超过600mm的位置，均需要设置栏杆。从设计规范角度而言，栏杆也有一些硬性的设计要求，其高度以横杠为准，不许低于1050mm，栏杆的中间分隔宜使用竖向立杆以防止儿童攀爬，并且立杆的间距（中心线和中心线）不得大于110mm以防止儿童穿越。

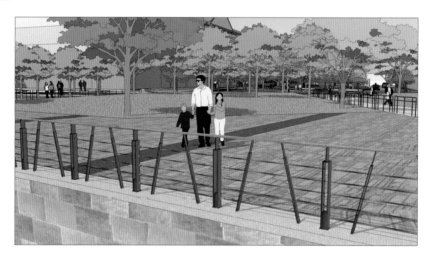

（1）以图中的栏杆为例，作为栏杆的主要支撑，我们先制作主要立杆的模型。首先制作一个100mm×100mm×10mm的黑色钢板作为底。

（2）在其上，偏移一个80mm×80mm的正方形，然后拉升至相应的高度，使用偏移工具，在其侧面偏移10mm的距离，然后使用推/拉工具，将中间部分挤空。

（3）在其顶端，设置80mm×100mm×10mm的竖向钢板。成组后沿红轴方向复制，间距为1500mm。

（4）使用圆形工具在立杆侧面画圆，直径10mm。然后"推/拉"，与另一立杆相连，并组成"组"，向上间距140mm复制。

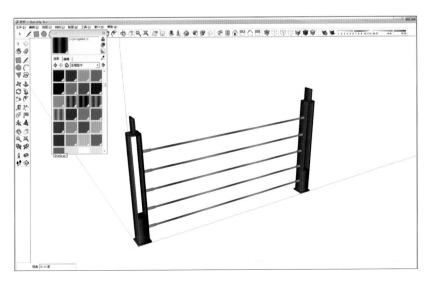

（5）制作斜向立杆，首先画一个30mm×80mm的矩形，拉升850mm高度，使用偏移工具，偏移5度。使用拉伸工具将其挤空，底部拉升100mm，在杆顶部制作8mm×10mm×150mm长的钢板，成组后旋转15度，复制一个后，再旋转180度。

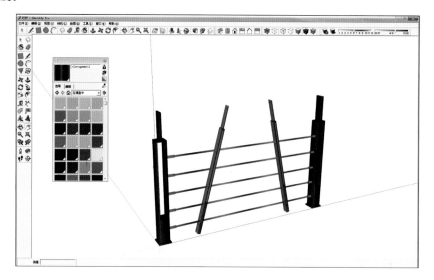

（6）制作木扶手，先在侧面画一个100mm×50mm矩形。然后，使用弧线工具，在其顶部画弧线，使其顶部圆滑，使用拉伸工具，拉伸至另一立杆的位置。

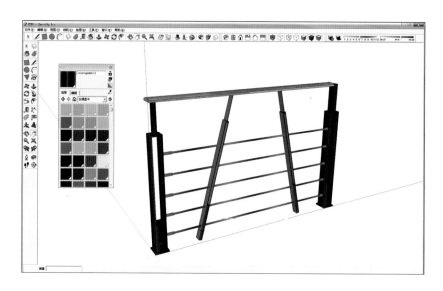

（7）栏杆的基础模型高层完备，在使用时可利用复制的功能，将栏杆件增至相应的长度。

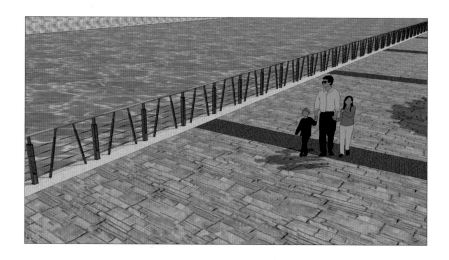

四、构筑物

1. 亭　子

亭子是景观中重要的元素，是景观的中心物，环境的主要内容，是构筑物中最为主要的元素。在本书中我们将介绍一个现代风格的亭子，于古建筑而言，其更具有现代主义设计的风格，同时也加入了一些中式元素。

（1）先确定一个基地范围，在平面上绘制一个5000mm×5000mm正方形。

（2）在该正方形的两侧，各距离300mm画直线贯穿到底，之后拉升至3500mm的高度，在立面的中心位置画圆，直径3000mm。

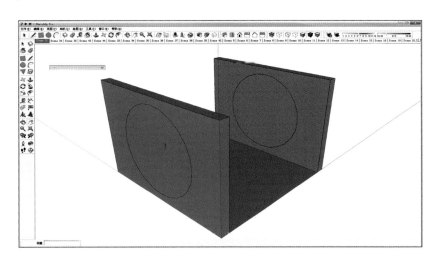

（3）使用偏移工具，将圆向外偏移50mm，首先将内圆和外圆填充黑色涂料的材质，再使用拉伸工具，将内圆挤空，另一片墙按照同样的办法制作。

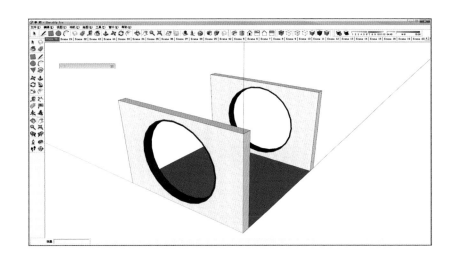

（4）在两墙的上角点的位置，画200mm×100mm的矩形，组成群组以后，填充灰色材质，使用"推/拉"工具，延伸到另一片墙的位置，作为主横梁。之后，使用复制工具，沿主梁排列方向，间距1000mm多制次梁，复制好以后，使用缩放工具，将中间部分的梁。竖向缩少50%（0.5），作为次梁。在这步完成以后，这一现代中式的亭子就已经初具其形，其主体框架已基本完成。

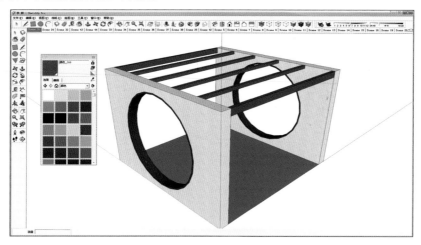

（5）为了使亭子的功能完备，我们在梁架下部，布置下拉式点玻璃，玻璃可以用20mm厚的透明材质代替，间距在50mm左右。玻璃与梁之间的连接件，通常为不透钢驳接爪，该模型可以通过网络资源获得，在模型中，为了减少模型的运算量，我们也可以不做表达（这是一种基本的工程做法，可以在施工图的阶段明确表示）。

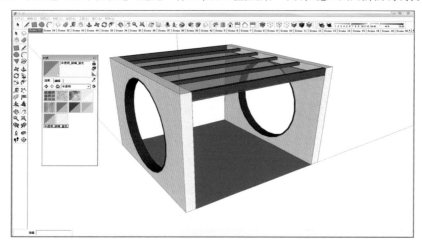

（6）最后一步，我们要为亭子布量一个遮阴装饰物构件，在与钢梁相交叉的方向，绘制140mm×80mm截面的木杆件。在亭子的一侧，使用相同的截面，使其下拉与底部地面相连接，为了使亭子的左右产生不同的虚实效果，可以将下拉的部分，在亭子的左右相错布置。

（7）如前面所讲，亭子是一个环境中的主体，但是与之相配合的环境也是非常重要的，环境是一个整体，需要在一个整体中去看其效果。

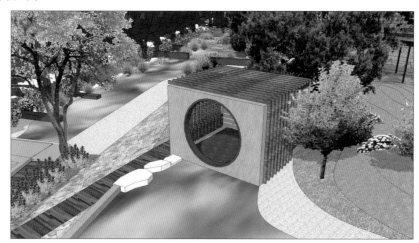

2. 廊

在现代风格的设计中，廊主要使用的材料是钢、木、玻璃等。

（1）首先制作廊架的主要梁架，在平面绘制200mm×100mm的矩形，使用"推/拉"工具使其上升至3400mm高度，在柱子的顶部向下300mm，画横线，使之成梁的截面，使用"拉/推"工具，延长3800mm，在梁的层端，画200mm边长的矩形，使用"拉/推"工具向下拉，与另一个柱子持平。

（2）使用复制工具，间距1800mm，复制梁架五个

（3）在与已有梁架垂直的方向，绘制150mm×50mm的矩形，使用"拉/推"工具使其上升至公办的梁的底部，之后在柱子的顶端向下100mm画横线，形成梁的截面，使用"拉/推"工具，使之延伸到现有梁的最后一架的侧面。使用复制工具复制，间距1000mm，复制三个，使这一方向的梁架贴到一侧的柱子上，这样整个廊架的主体结构就已经形成。

（4）在梁的底部，间距50mm左右的位置，设置20mm钢化玻璃，布满整个廊架的顶部，使用点式的驳接爪进行连接。

（5）在现有的主体廊架的基础上，画截面300mm×150mm的木方梁，在底端向下拉与地面相交，在底部做高为150mm的木平台，并在一侧布置通长500mm高500mm深的座面。

（6）与亭子相同，廊架的左右并不是单独的，必须在一定的柱子环境中出现，才能形成比较好的景观效果。

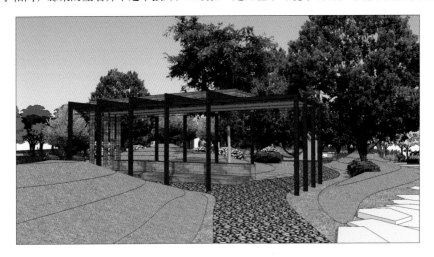

3．木栈道

木栈道在景观环境中多现于水中，湿地之中，其功能大多为体验和游览性的交通应用。所以宽度比较小，在2000mm～1000mm之间，我们在本书中选取商业滨水景观中的一个栈道节点来做详细介绍。

（1）首先我们先来制作木栈道的基础模型，由于栈木大部分建立在水中，基础部分又会在水中长期浸泡，所以在人流密集的商业滨水景观中，多采用钢筋混凝土的结构。首先在平面上设计300mm×300mm的柱子，其高度可自由控制，在柱子的顶端600mm的距离，向两侧推/拉，长度800mm，在其中一端300mm的高度位置画斜线，与柱子的交叉点相连接，使用"推/拉"工具挤空这一部分，另一侧应用相同的方法处理。这样整个基础部分就已经完成，接下来，在与混凝土梁垂直的方向，复制已经做好的混凝土梁，间距6000mm。

（2）之后在同一方向制作200mm×100mm的工字钢，长度6000mm，间距600mm复制，贴黑色材质，这层钢梁是架设在木地板的龙骨。

（3）在现有钢梁上，制作2000mm长、100mm厚、200mm宽的木板。

（4）之前制作的栏杆可以在这里使用。

（5）木栈道完成。

五、水　景

水景构造比较复杂，高差变化非常丰富，平面的形式也非常复杂，所以我们在做水景的模型时，区别于之前的几种模型制作方法，我们需要依靠CAD的基础平面。

1．水　池

（1）首先在ＣＡＤ环境中，将已有的水池平面图整理完善，要将所有的线框平合，去除文字、标注线等与形态无关的线，确定CAD环境中的线毫米单位。

（2）将水景线形导入SK环境中，开始—导入—3D—DWG，注意使用毫米单位。

（3）在SK环境中，将所有的线框合成面。

（4）这一水池的基本构造是由钢筋混凝土加钢板氯碳喷涂的构造，首先我们把水池的主要边缘部份向上拉升，该部分为氯碳喷涂的钢板结构，是整个水池的外边缘。

（5）外边缘的内部是整个水池的主体，由于整个水池在景观中的中心位置，且处在架空层下面，为丰富空间效果，在设计中采用静水面的效果处理。水池的内部是静水面的位置，卵石的面层高差在100mm左右。考虑运营成本、养护等诸多问题，在设计中这一大水池的内部还设计了一个小的池，这样整个小池就可以在大水面和小水面之间交换，形成较为丰富的效果。小池的运转原理同大水池一样，只是水池边缘我们考虑使用石材边缘，中间下沉的水面部分使用相对细小的卵石铺底，其外面的回水沟在卵石中隐藏。

（6）在整个水池边缘之外是整个水池的回去沟，采用钢板加氯石喷涂效果，为了防止地面的雨水倒灌，最外的一个边缘要高出地面100mm。

（7）现在整个水池的基础构成已经完成，接下去所需要就是制面水面的效果。我们选择水池的表面，使用复制功能，向上拉升复制，去除多余的线，并补齐缺知面，贴水面材质，透明度为50%，最后按**Ctrl**，扩大1.01倍，然后按照原路径向下移动，罩在整个大水池方向，小水池的做法同理。

（8）最后，将氟碳喷涂和卵石等材质贴上去。整个水池的效果便呈现出来了。

如前所说，环境关系并不独立存在，需要与诸多关系相协调配合，才能达到整体的景观效果。

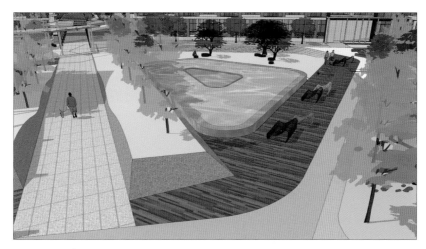

注：大水面效果

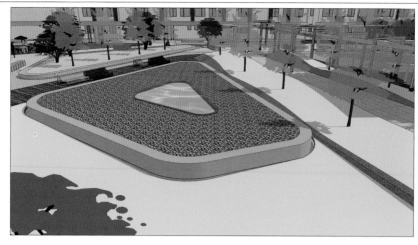

小水面效果

2．旱　喷

在喷泉的诸多类型中，旱喷的构造形式最为复杂，技术难度也比较高，但是其大量的技术手段和构造方法多是为了使其外表不影响整个景观广场的效果，最大程度地与景观广场融为一体，方便人们的使用，并能有定期喷水，用以营造气氛，提高人们的游玩情趣。隐藏在硬质地面以下，与广场容为一体，在地面上留有出水孔，用以喷水，往往在最外圈布置回水沟。

（1）旱喷在整体外观环境上，大多与广场地面融合、协调，对于整体模型的制作也是致力于广场环境，所以在制作旱喷模型中，应先有广场的CAD文件。

（2）将CAD文件导入SK环境中，将图中各个线框，封闭成面。

（3）在预留的出水孔洞的位置，使用"推／拉"工具，使其下凹，并在孔洞里面加入出水的喷头，水的组件可以在"窗口"－"组件"中获取。外环位置的回水槽，使用"拉／推"工具下凹，表示盖板。

注：按照工程实际，该圆形的旱喷广场，应该是中心向内倾斜，内以回水这一部分倾斜属于工程做法一类内容，故而在设计模型中不做表达。

（4）与旱喷相配的景观元素，在其他部分已经解释，本节就不再重复了。

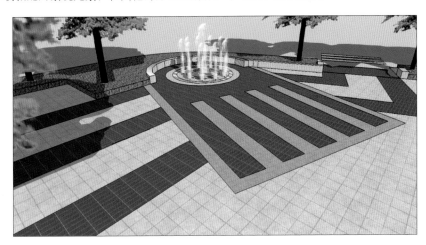

（5）旱喷完成，其重要的表现内容还是整个广场。

六、构造细节

园林景观中的几种构造：

1．砖砌体结构

主要使用在花坛、树池、1200mm以下的挡土墙、景墙之中（较长的景墙往往需设置构造柱，在景观工程中，需要由结构工程师配合）。

（1）基础形式

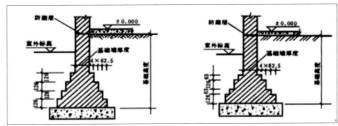

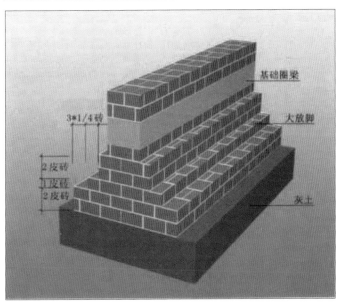

厚度120mm，240mm，370mm，490mm。

表面装饰类型

A．石材贴面（湿贴）

B．涂料以及真石漆

C．其他面砖

2．钢筋混凝土结构

在某些地质情况比较复杂的地方，挡土高度比较高，水池等位置使用（钢性结构）其基础墙体部分的内部配筋、厚度均需由结构工程师设计计算。表面装饰部分和砖砌体的结构比较类似，但多一种石材干挂的做法，由于钢筋混凝土结构可以使用预埋件等固定措施，从而使用龙骨干挂石材。

钢筋部分　　　　　　　　　　　　　　　石材干挂

3．钢木结构（玻璃）

在景观工程中，廊架、雨棚等元素中，大部分使用钢结构基础，木构架装饰，玻璃顶棚等元素组合构成。

（1）钢材型号

在景观工程中使用的钢材主要有：

A．工字钢　　　　　　　　　B．槽钢　　　　　　　　　C．H型钢

D．角钢　　　　　　　　　　E．方钢管　　　　　　　　F．圆钢管

（2）木材

室外使用的木材大多需要防腐处理，表面刷漆，根据整体设计的方向确定油漆的颜色。

七、绿　化

植物是园林景观中不可或缺的元素之一，在SK中，我们一般使用安插组件的办法来制作绿化植物效果。

制作2D树木组件：SK组件库中自带了很多植物组件，有3D组建也有2D组建。虽然3D组件的效果比较好，但是数量一多就会对电脑的运行速度有影响，所以在大型的模型中，使用最多的还是2D树木组件。

我们可以利用手中的植物照片或者其他图片素材制作新的2D组件。

1．制作PND格式图片

我们必须用PS软件对植物图片素材做一些处理。在PS软件中打开一张树木的照片，首先将其转换为可以编辑的普通图层。然后使用魔棒工具选取白色的背景并删除，将其保存为"乔木.png"的PNG格式图片。

2．描素材轮廓

运行CAD程序，点击【插入】／【光栅图像】将乔木的原JPG文件插入，使用pline线工具描下树的外轮廓和树权的镂空部分。完成以后将图片删除，将文件保存为"树木轮廓.dwg"。

3．将互材轮廓创建成面

在SK程序中单击【文件】／【导入】分别导入"树木轮廓.dwg"和"乔木.png"文件。首先我们将CAD文件的线框闭合成面，然后旋转，使之直立。

4. 制作并填充贴图

将导入的PNG文件分解，使之转换为贴图材质。使用颜料桶工具中的"吸管"选取该材质，然后将其贴赋在已经做好的乔木轮廓上。通过右键→纹理→位置，来调整贴图的坐标，使其大小与我们做好的轮廓吻合。

5. 制作组件

选中全部内容，点击右键，在出现的菜单中选择【制作组件】的命令，这时弹出一个对话框，在这里可以注明组建的名称和相关信息。点击【设施平面】，重新设置组建坐标，点击【创建】按钮，完成组建制作。

6. 隐藏轮廓线

完成组建制作后，双击组建进入编辑状态，选中所有的轮廓线，在右键菜单中选择【隐藏】命令。最后右键单击该组件，选择【另存为】即可将组件保存到自己的组件库中。

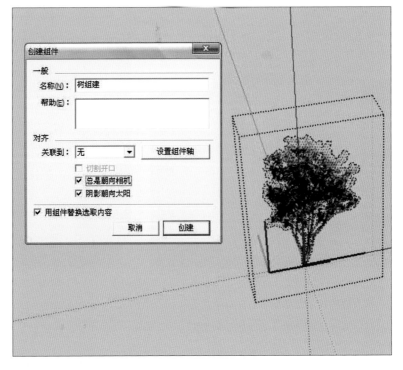

规则式种植

所谓规则式种植，就是将树木组件按规律排成几何形状。主要依靠SK的多重复制功能来实现。

（1）线形陈列

主要用于种植矩形树阵或成列的树木。

矩形树阵做法如下：

A．选择要阵列的物体。

B．使用"移动"工具，按住Ctrl键，然后单击并移动所选的物体，进行第一次复制。

C．输入5x，回车。Sk会沿着移动的方向复制五个。

D．同样的方法，选中所有物体沿垂直方向再进行阵列，完成树阵。

（2）环形陈列

主要用于种植圆形树阵或围成圈的树木。环形阵列的操作方式和线性阵列类似，方法如下。

A．先进行一次线性阵列，完成一行树的创建。

B．选中除圆心点以外的其他物体，单击工具栏中的旋转按钮，选取圆心，按住Ctrl键旋转复制，输入360并按回车，进行第一次复制。

C．输入"20/"并回车，SK会环绕圆心进行20等分复制。

D．最后，删除与第一次复制重合的物体。

自然式种植

自然式种植在SK中是最麻烦的，如果逐一安插布置，工作量会很大，也会出现插入点的错误。

在CAD中绘制种植平面图是比较方便的，而CAD中的"块"在导入SK中后会自动创建为组件。我们可以利用这一特点，来提高种植的效率。

A．在CAD文件中绘制种植平面图，其中的"树"一定要定义为"块"。

B．将CAD文件导入SK中。

C．导入的平面树中，共有两种"块"，一种大的，一种小的。右键单击一个大的"块"，在出现的菜单中选择【重载】命令，这时弹出一个对话框，选择想要替换的组建，单击【打开】完成组建替换。

D．使用同样的办法将较小的"块"替换成其它树木的组建。这样就能很快完成所有的植物种植。

八、艺术品

在实际的景观工程中，艺术品元素多为专业的艺术家制作，主要有圆雕和浮雕两种类型。

（1）圆雕的模型较为复杂，多由雕塑家制作，然后再安置在整体的环境模型之中。由于雕塑多为复杂的曲面，在设计制作阶段，是由雕塑家使用较为复杂的速模软件完成，需要先将其导出为3DS格式文件，之后再导入SK环中，在SK中多为三角面拼合组成，我们需要使用柔化功能去除三角面，使雕塑的表面更加光滑、完整。

点击"文件"→"导入"，之后会跳出一个对话框。

在文件类型窗口选择3DS格式，之后选择由雕塑家事先制作好的雕塑模型，之后点击"打开"按钮。

将模型导入后，全选该模型，右键→选择"柔滑/平滑边缘"通过参数的调整，使雕塑模型达到最佳的圆滑效果。

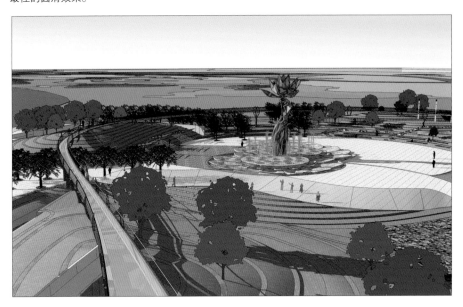

最后，按照设计位置，将雕塑放置在已经完成的景观模型之中。

（2）浮雕

在浮雕设计阶段，艺术家的设计稿件为平面的位图效果图，并使用专业的软件制作在相应的材质效果。我们在SK中，可以将雕塑家制作的效果图编辑为贴图，贴在相应的位置上。

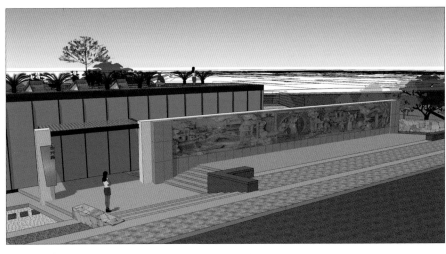

浮雕墙的效果。

九、城市家具

（一）城市家具的种类

1．公共休闲服务设施：在城市公共空间中为满足人们休息、健身、娱乐等要求而设置的"城市家具"，主要包括休息座椅、健身娱乐设施、电话亭、公共饮水器、邮筒、售报亭、照明灯具等。

2．交通服务设施：是指城市街道中主要用于交通指示、组织的设施，包括路灯、交通指示灯、交通指示牌、路标、人行天桥、候车亭、路障、自行车停放设施、加油站、无障碍设施等。

3．公共卫生服务设施：在城市公共空间中为满足人们公共卫生要求而设置的"城市家具"，主要包括垃圾桶（烟灰皿）和公共厕所。

4．信息服务设施：为满足人们对城市公共空间和环境的认知，引导人们快速到达目的地而设置的"城市家具"，主要包括户外广告、信息张贴栏、布告栏、导向牌等。

5．美化丰富空间设施：是指那些为城市街道增添艺术气息，美化和丰富城市公共空间环境的设施，包括花坛、雕塑、喷泉、叠水瀑布、地面艺术铺装、装饰照明、景观小品等。

在一个设计较为完善和成熟的景观环境之中，很多城市家具的内容和功能是设计在景观之中的，如休息座椅、花坛、公厕（建筑）等。

在这样的景观环境之中，出现的城市家具多为活动的方便布置，具有独立性的东西，如垃圾箱、电话亭、健身设施、各种指路名牌等。而在一个景观设计工程之中，此项目的城市家具又多为成品选样的设计方式，即在市场中选择与本景观设计风格相协调的产品，布置在景观之中。

说明：由于景观工程由园林施工单位依据图纸在现场制作，而大部分城市家具则是在工厂之中生产，故而在SK环境之中使用的城市家具模型可以使用成品模型。

（二）利用网络搜索模型

"窗口"→"组件"→"在对话框中输入要寻找的模型名称"，然后下载该模型。

在"窗口"中选择"组件"。

例如在搜索窗口中输入"垃圾箱"，则会在网络中得到多种垃圾箱的模型。

十、其他配景

在景观模型之中，我们还需要其他配景模型来营造景观的氛围和气场，如人物、动物、汽车等此类模型，在实际模型制作中，我们往往完全依靠成品的模型来完成。网络搜索步骤与上节中讲述的一样。

第四节　成果输出

一、静态渲染

SK软件本身的渲染功能比较弱，在实际应用中，我们经常结合其他软件，如Photoshop、Painter、Piranesi、Artlantis等完成后期效果的制作，其中Photoshop软件的通用性较强，便于团体合作和后期修改，最为常用。

下面结合前面庭院设计的实例，对利用Photoshop将SK导出的图片进行简单的后期效果处理的思路和手法来做介绍，以达到启发思路的目的。

1. 导出鸟瞰图

先将阴影关闭，放置模型至满意的角度。然后[视图]/[动画]/[新建场景]，创建一个页面用来储存这个角度。

（1）导出第一张图。单击按钮，将阴影打开，就可以开始导图了。

Ａ. 选择文件菜单中[导出]命令下的[图像]命令，在弹出的[导出二给消隐线]对话框中新建"出图"文件夹，导出的文件名命名为"1"，文件类型选择"JPE"。

Ｂ. 然后单击选项按钮，在导出的[JPG导出选项]对话框中对导出的图片进行设置。

Ｃ. 设置好选项后单击[确定]即可，再单击对话框中的[导出]按钮便完成了一张JPG格式图片的导出。

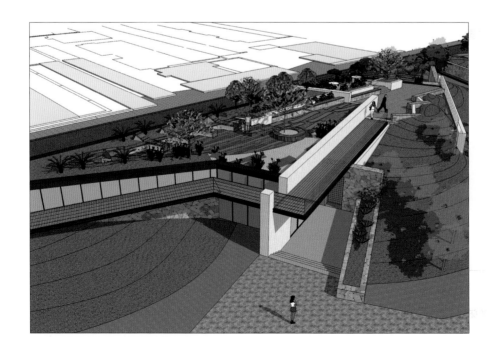

（2）导出第二张图片

A、仍保持画面位置不变，单击查看菜单中的[绘图表现]命令，在下拉菜单中单击[边线]，将边线前的勾选去掉，则模型不再显示边线。

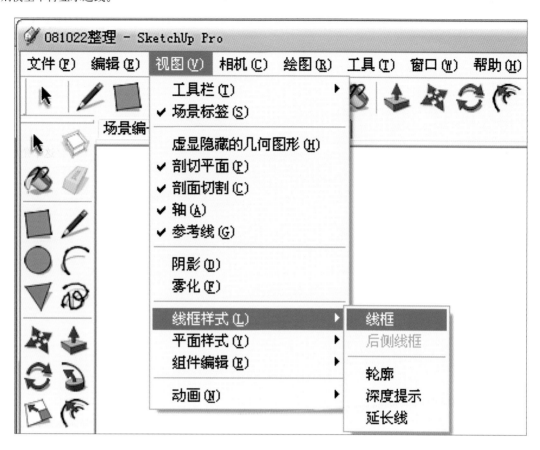

B、此时关闭阴影，按导出第一张图片的方法导出第二张图片，命名为"2"。

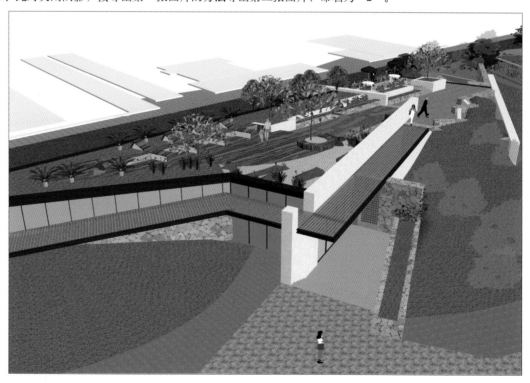

（3）关闭阴影，单击 按钮，将显示模式变为[隐藏线]，按以上方法导出图片"3"。

（4）再单击 按钮，将显示模式变为[线框]，继续导出图片"4"。

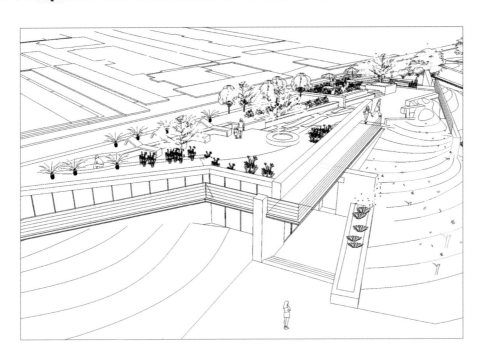

2．利用Photoshop进行后期效果制作

下面简要介绍通过Photoshop软件将刚才导出的图片进行叠加，形成简单的后期效果。

（1）鸟瞰图为例

① 打开Photoshop，从中打开图片1，然后打开其他几张图片，按图名顺序依次将其拖拉至文件1中（拖动时按住**Shift**键），形成"图层1"—"图层3"。

② 仅保留"图层1"（来自没有边线模式下导出的图片）和"背景"层（来自贴图模式下导出的图片）可见。对"图层1"作滤镜处理，先进行"高斯模糊"，再进行"动感模糊"，具体数值及效果参考见图。

③　将"图层1"的混合模式改为"叠加"，不透明度改为60%，则出现了光晕的效果。

④　将"图层2"也设为可见，将其不透明度改为30%，图层混合模式改为"正片叠底"，则增加了一层边线，使模型的结构更为清晰，图面更加精神。

再将"图层3"设为可见，将其不透明度设为20%，图层混合模式改为"正片叠底"，便为图中添加了一层淡淡的结构线，使图有一种半透明的感觉。我们可以通过控制该层的可见性，随时开启或关闭该效果。

⑤　将"背景"层复制一份，名为"背景"层和"背景副本"，将其图层混合模式改为"整片叠底"。

将"背景"层设为不可见，然后在"背景"层和"背景副本"层之间插入两个图层，分别对其施以渐变，形成背景色。

⑥　将背景色的两个图层合并，并为合并后的图层添加杂色。保持该层的被编辑状态，用橡皮工具将覆盖到庭院部分的杂色自然地去除一些，最后就完成了简单的后期制作。

二、动态渲染

SketchUp具有简洁明快的建筑漫游动画功能，这为我们的图纸表现和后期意向表达又增添了一个方便的工具。

创建动画，在SketchUp中每一个关键帧被称作一个"场景"，通过连续播放场景自动形成动画。系统默认使用一个场景，这时是绘制静态图形；如果要创建动画，就必须制作多个页面。

1．新建页面

一个SketchUp文件可以拥有一个或多个页面，默认情况下是单页面的。

我们可以通过选择[视图]/[动画]/[新建场景]命令来创建第一个页面"场景编号1"。

继续创建页面除了可以继续应用上面的方法之外，还可以更简单地直接右击[场景编号1]，在弹出的右键菜单中选择[新建]命令，在场景中新增一个或者多个页面。

对于不需要的页面我们可以选择[视图]/[动画]/[删除]命令或者右击需要删除的页面，选择[删除]命令将其删除。

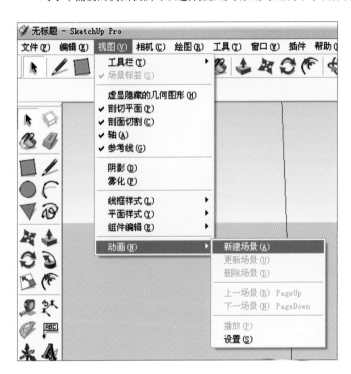

2．页面的设置与修改

我们可以对已经生成的页面进行如下设置调整：页面名称、页面顺序、播放速度、页面更新。

（1）调整页面名称

更改页面名称其实就是对每一关键帧有一个简单的文字描述，从而能够更加方便地管理动画。更改页面名称的方法是右击需要更改名称的页面，选择[页面管理]命令，在弹出的[页面]对话框的[名称]文本框中输入新的页面名称。

（2）调整页面顺序

正常情况下，系统将按顺序依次播放场景中的页面来完成。如果要调整页面顺序，就可以右击需要调整顺序的页面，在弹出的右键菜单中选择[左移]或[右移]命令，将此页面向左或向右移动以更改顺序。

（3）调整播放速度

选择[视图]/[动画]/[设置]命令，弹出[模型信息]对话框，它包括[场景转换]和[场景延迟]两个选项。前者指播放每一帧动画所用的时间，这个值越小，播放动画的速度就越快。后者指页面之间停顿的时间，即播放完当前页面的动画后要停顿一段时间再继续播放下一页面的动画。

（4）页面更新

当某一个页面更改了动画信息时，需要对此页面进行更新。我们只需要右击此页面，选择[更新]命令即可。

3．导出动画

应用SketchUp制作的动画为了后期制作和通用性，通常要进行导出操作。一般我们会选用最常用的动画文件AVI格式进行导出。

单击[导出]——[动画]对话框中的[选项]按钮，会弹出[动画导出选项]对话框。我们将对其中必要的项目进行设置。

（1）用【高度】和【宽度】进行分辨率调试。我们在方案演示时多采用ＤＶＤ分辨率格式。我们可以按照自己的要求来设置分辨率。

（2）长宽比，看演示的屏幕比率。

（3）帧数越多动画越平滑连贯，但文件也相应变大。

（4）编译码器，就是压缩方式，默认即可。默认设置虽然不是最好的压缩方式，但兼容性最好，在方案沟通时可以减少不必要的麻烦。

（5）抗锯齿打开，不然动画边缘会有像素点溢出。

（6）设置完后按导出即可。

动画截图（一）

动画截图（二）

第三章　SketchUp 环境艺术设计应用

第一节　教学计划

课程性质	环境艺术专业必修课	学时（节）	28
课程说明	对不同类型的景观设计的介绍		
教学的目的与要求	掌握不同类型景观设计以及其在建模表达方面的差异		
教学重点	每种类型景观设计的重点		
教学难点	结合景观设计课程		
课前准备	教师——准备丰富的资料，每种类型景观项目均需要准备实例 学生——预习不同类型的景观设计课程		
教学方式	教学方式：教师——上机演示 学生——跟随操作，尝试利用SK进行辅助设计		

第二节　公共艺术设施

一、概　述

（1）公共艺术

公共艺术是城市的思想，是一种当代文化的形态。简而言之，公共艺术指的是由艺术家为某个既定的特殊公共空间所创作的作品或者设计。

公共艺术是一个城市成熟发展的标志。它增加了城市的精神财富，在积极的意义上表达了当地身份特征与文化价值观；它毋庸置疑地体现着市民们对自己城市的认同感与自豪感，因此也进而成为艺术与文化教育中必不可少的环节。可以说，拥有良好公共艺术的城市，才是一座能够思考和感觉的城市。

当然，公共艺术的存在意义远不止于此，它能够通过改变所在地点的景观，突出某些特质而唤起人们对相关问题的思考与认识，表达社区或城市的历史与价值。从这个意义上来说，公共艺术具有一种强大的力量，它改变了城市的面貌，能够长时间地影响着公众的精神状态与对周遭世界的认知；它也会成为城市身份的标识，在塑造城市的独特性格方面发挥极其重要的作用。

（2）设　施

本节中的设施是指景观环境中，为人提供一定服务功能的环境设施，如前面章节中提到的，很多此类设施是由专业的生产厂家设计生产，将成品直接安置在景观环境之中的。

综合公共艺术和环境设施两个概念以后，我们可知公共艺术设施是由艺术家或者设计师通过诸多的艺术手法，使一个具有服务功能的环境设施，同时也具有了艺术的属性，成为一件具有使用功能的公共艺术品。

二、形体与构造的表达

在本节中，我们以这个垃圾箱为例，并先说明一下公式艺术设施的形体与构造的表达。

（1）主要用材

在图中我们可以看见，这一款垃圾箱主要的用材为

A．拉丝不锈钢板

B．木纹饰金属条板

C．石材

以上为主要的用材，在实际工程中还有很多为固定安装而使用的材料。

（2）形体尺度

① 作为一个安置在户外为游人提供服务的垃圾箱，首先我们考虑的是其在外形和风格上与其环境的协调和其作为一个现代休闲风格的商业滨水街区环境中的垃圾箱的特点。我们的设计风格首先要与之相配合，基本采用了现代简洁明快的设计手法。

② 尺度上，为了使人们能更加方便的使用，我们设计高度为800m左右，使人们在投放垃圾时不需要过度的弯腰。通过首先设定的高度800mm，再考虑物体高宽的比例关系，得到一个比较协调的宽度500mm，使整个形体在高宽比例达到和谐、舒适。

③ 在确立了风格设计手法和尺度材料之后，我们可以开始展开构造细节的探讨。

A．首先我们来确定其底座部分的制作和构造。作为一个石材的U形模，其西侧的侧板和底板是构成这一底座的三块基本的要素。其构造的方法可以有很多方式，我们在这里选择一种来介绍。

a．先在底板两侧打孔，每侧三个，平均分布，直径20mm。

b．然后将直径20mm的钢销插入其中，采用石材胶固定。

c．然后在两块侧板的相应位

置打孔，注意不要穿透。

　　d．两侧板的孔洞中，加注石材胶，然后将底板两侧的预制钢销插入其中，石材与石材之间，同样采用石材胶粘合。

　　e．最后，在整个底部加上一块略小的基底板，整个底座部分就完成了。

　　B．下面我们来说明不透钢的箱体的制作，整个箱体是由5厚的拉丝不锈钢板制作完成。

　　a．不锈钢之间的连接关系可以使用焊接，只要将预先裁切好的不同块面的钢板之间焊接拼合，就完成了基本的箱体外型的制作。当然，在其上需预留可以开启的小门，以清除收集的垃圾。

　　b．木纹饰的金属条板，由于是使用铝合金材质，不能与不锈钢材料直接焊接，所以我们采用的方法是在上下两端预先焊接不锈钢角码，并预留孔洞之后，将U型的木纹饰条板安放在其上，最后采用镙栓紧固，这样箱体部分就完成了。

　　c．最后将两部分组合，可以使用石材胶粘合，这样整个垃圾箱就完成了。

三、三视图的生成与标注

　　在表述这样的比较独立而单一的小体量设计时，我们一般采用"三视图"的方法。

　　1．首先我们需要将SK环境中的透视视图转变为平行透影的视图，方法如下：　"相机"→"平行投影"。这样画面中的透视图就转变为了平行投影的视图。

　　2．然后在"视图"→"工具栏"→"打开"工具栏，点击"顶视图"按钮，将画面转变为顶视图。

3．打开"尺寸"工具栏，位置为"视图"→"大工具集"，按"尺寸"按钮，在顶视图中，为已有的模型标注尺寸，再通过"文字"工具，为模型标注材料注释。这样平面图就绘制完成了。

使用同样的方法，我们可以绘制"立面图"和"侧面图"，从而最终形成垃圾箱的"三视图"。

4．最后，在PS软件中，将三视图排版，标注图名，这样垃圾箱的三视图纸就绘制完成了。

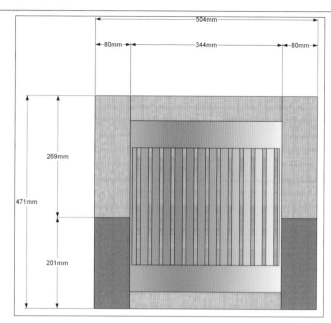

垃圾箱平面图

垃圾箱立面图

垃圾箱侧面图

第三节　住居区景观

SK作为一款设计辅助配件，在设计的各个阶段都可以为我们提供相应的帮助，不仅是在后期效果图的表现阶段。在目前景观设计行业的实际设计实践活动中，一个设计项目可以分为以下几个阶段：

A．概念方案

B．方案

C．初步设计

D．施工图设计

E．现场服务

以上五个环节，其中"现场服务"发生在设计基本完成，针对现场特殊情况进行处理的阶段，具有特殊性，我们在本书中不作阐述。而施工图设计主要是ＣＡＤ绘制图纸，ＳＫ的作用不大，在"概念设计"和"方案"设计阶段，ＳＫ软件都可以为我们提供巨大的帮助。

一、规划与建筑的SketchUp模型建立

我们在着手进行一处居住区景观设计时，设计基础是上位（表示由上一阶段的设计单位完成的设计）的规划和建筑设计，我们以苏州某开发区的人才公寓为例，现在我们造取其中的一期（一个组团）进行景观设计。首先我们拥有的是建筑设计院的建筑总平面图，在这份图纸上我们可以得到建筑位置，红线的范围，基础的路网，场地的出入口等重要的基础空间信息。

由于景观的特殊性，我们还需要一张组团内建筑一层平面的组合图，这样对于建筑与场地的关系，我们可以了解得更清楚。

首先，我们将这一层平面图的组合导入SK软件中，具体的方法如前面章节所述。

A．在SK中我们将路网、建筑内部、绿地分别闭合成面，这样不同性质的用地将在模型中清晰地区分开来。

B．之后，我们可以将用地红线内部所有区域独立成面，这样整个用地范围、场地内外就有区别。

C．按之前章节所讲述的建筑建模的方法，将本组团内出现的建筑制作成模型，将其整体组成一个"组"以后，拼合到场地模型之中，这样我们便拥有一个基础空间关系的模型，为我们对场地的理解提供方便。

二、景观概念草图的导入

我们在之前的基础模型上，虚拟地体验了居位组团的空间之后，便可以以此为基础进行概念方案的创作。

A．首先我们将之前做好的组团内建筑一层平面的组合图，按照1:1000的比例打印出来作为底图，然后使用拷贝纸创作设计草图。

B．草图的创作可以分为多个步骤，在开始阶段可以以大线条的勾勒以形成基本景观形态的认知，之后我们可以逐步的深化和细化，再最后形成正式的草图。可以通过概念化的色彩区别不同区域和用地形线。

C．为了验证草图阶段的设计和得到进一步的设计灵感，我们可以将已绘制完成的正式草图导入SK中，使之以贴面的形成，贴附在现有模型的地面上，方法如下：

① 首先选择模型中的"淡黄色"贴图。

"颜料桶工具"→"选取页面"→"吸管"工具。

② 在选取了绿色的工具以后，我们转到"编辑"界面，在"纹理"一栏选择"浏览"按钮，然后在电脑中找到刚刚扫描的正式草图，然后选择"打开"。这样原来"绿色"材质就转变草图的图案。

③ 使用"选取"工具选中刚刚贴附材质的面，然后点击右键选择选项，来调整贴图坐标，使草图与地形相符合。

三、景观方案CAD的导入

在通过模型中的草图关系，进一步推敲和确定了景观方案之后，我们可以开始绘制景观方案的CAD文件。

A．在现有组图建筑一层CAD平面图中，将修改后的草图以"光栅图像"的形式衬在CAD线性底部。

B．双点导入的"光栅图像"，通过"变暗"选项使图变暗。

C．在"光栅图像"上，将现有的草图使用CAD的线按照一定的比例、尺度关系重新再绘制一遍，中间同样可以穿插我们的修改，在这一步中，我们的大线条、粗旷的概念设计需要引入尺度、空间、工程条件等诸多因素，这是方案设计的开端。

注意：为了方便方案的线形再次导入，我们需要将新画的草图放在新建的不同图层上。

D．在CAD线稿绘制完成以后，我们可以关闭其他图层，只保留绘制景观线型的图层，这样在CAD文件上就只有景观线型，我们使用"写块"命令，将景观线型移出为一个新文件。按"W"键→选择需要移出的景观线型→选定保存位置。

E．在景观线型导出成功以后，我们再将其导入到SK模型之中，方法如前面章节讲述的一样。这样我们的模型中便有了使用实体线框所构成的景观方案，其内容的涵盖，我们在之前的章节中均已有表述一些，就不再重复说明。

四、静态渲染的后期制作

在通过不同景观元素的建模表现之后，我们便拥有了一个基本的居住区的景观模型，这样的模型是比较丰富和完善的，也具有一定的表现力。

我们可以看到绿化在景观模型中有着非常重要的作用，在不同风格的景观项目中，我们也可以采用不同风格的树木模型，针对这种现代风格的景观设计，我们同样也采用比较简洁明快的植物模型。

在景观模型中，绿化部分完成以后，我们对整个景观的推敲便可以结束，我们可以寻找一些满意的角度来渲染图片，制作正式的方案效果图了。

A．在景观项目中，效果图的组成一般有鸟瞰图和人视角的透视图，一般情况下，我们在表达一个方案时，会首先展示这一方案的总体鸟瞰图，在现有建筑阻挡、不能完整表达整体景观效果的时侯，我们可以将现有建筑隐藏，从而渲染全面的整体鸟瞰图。

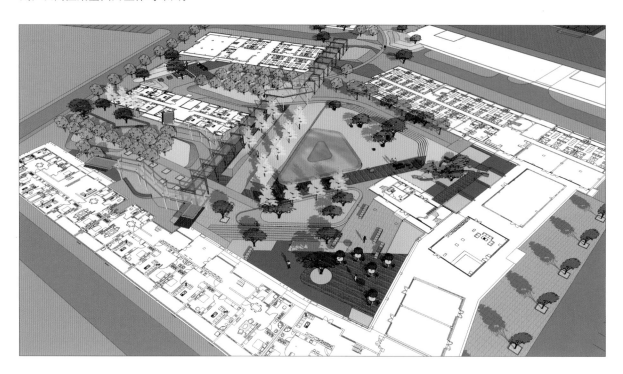

B．在整体鸟瞰图之后，我们的讲述应该转到不同区域的分区鸟瞰图，如中心景观区、入口区域和各个宅间的区域。

C．在分体鸟瞰图之后，我们应该展示的是人视点效果图，在展示人视点的效果图的时侯，我们一般会由区域中主要的人流行进路线作为主要的视点顺序，着重表现这条路线上的不同视点的效果，我们选好的角度上可以增加人物、车辆等配景，增加画面的生动感。

后期处理可以参见之前的章节

第四节　景观改造与有机更新

在现代景观营造活动中，对于旧有环境的更新和改造，也是环境艺术设计的一个重要组成部分。

改造前

改造后

一、改造与有机更新的应用

1. 对于原有建筑的模型描述

作为一个方便的工作平台，我们在对一个原有环境进行推敲改造的时候，可以将其SK模型化，这样比较易于我们的推敲和设计。

建筑现状

建筑的SK模型描述。

2．对于建筑生长过程中不断增加的部分的剥离

建筑服务于人们的生活，随着生活内容和要求的增加与提高，这些改变自然也会反映到建筑上。我们开始对一个建筑进行改造的时候，也需要将这些衍生物剥离，使建筑回到起初的状态。

3．有机更新原手法

有机更新的手法目前应用较多的可以概括为：重新粉刷贴面，增加幕墙，安装构架，重新布置广告招牌橱窗等。

4．对旧建筑的更新和功能提升

有些有机更新的原因是建筑的用途有了改变，或者是业态有所提升。所以改造更新的目的还是延续建筑的生命，满足新的功能要求。

二、演变关系的记录与表达

1．旧有建筑的精简和历史贴附物的剥离

A．旧有建筑的早期装饰手法架件。

B．建筑使用过程中的贴附物如广告、加建、雨棚。

C．去除影响立面效果的贴附物。

2．新的时代背景下，新生风格和新的使用功能的生长的过程

A．新时代的新功能要求如空调机位、遮阳节能设施。

空调机位的处理

遮阳节能设施

B. 新时代建筑装饰风格上的手法：幕墙式、蒙皮式、装饰式。

幕墙式

蒙皮式

装饰式

三、营造的设计体验

我们以前面章节中使用模型描述的大厦的方案1、2、3做比较说明。

（1）方案1

方案1主要使用的是幕墙的手法，既有石材幕墙，又有玻璃幕墙，在每间房间的窗外都布置了室外的空调机位，这样建筑在设备使用和安装方面，成本较低，大厦内部的分割形式也可以更加自由。但是大面积的幕墙虽然在立面效果上更加丰富，但是也提高了造价。

（2）方案2

主要使用的是蒙皮式的手法，使用铝塑板和玻璃为建筑制造了一个介于外立面之外的蒙皮，并在建筑的山墙面隔出了集中的空调室外机位，以布置集中式的VRV空调。此方案在造价上低于方案一，集中式的空调外机也使建筑立面更加整洁，但是蒙皮的手法在体量较大而又形式传统中庸的建筑上，略显突兀。

（3）方案3

是一个中庸的方案，采用了装饰的手法，该种手法的表现力较弱，形式感不强。

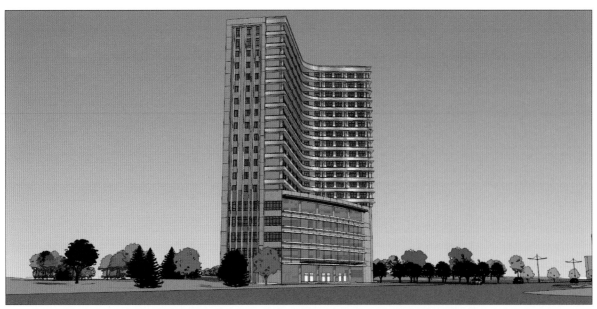

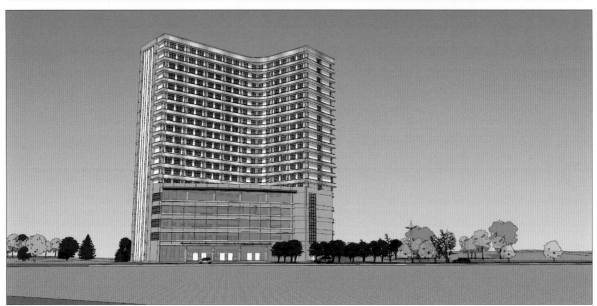

第五节 一体化设计

SK作为一款建模软件，虽然其功能还并不是非常强大，但是其普遍性和大众性，可以为众多领域的设计提供帮助，正是其这样的特性，可以为我们提供一个具有综合性环境观的理解和操作平台。

一、综合性与环境观

环境观是人类对其赖以生存的地球环境以及人与环境相互关系的基本认识。它决定了人类对环境的态度并制约着人类在生产和生活中的行为。

具体到环境艺术设计的领域，我们基本可以理解为人与场地的关系，可以理解为场地的主导——人与场地的各个要素建筑、景观、室内、艺术品等之间的互相关系，而SK软件则为我们提供了一个可以综合地解决这一复杂关系的平台和工具。

二、建筑、景观、室内、艺术四位一体

在SK这个平台中，我们可以将原来彼此独立存在的不同设计门类，融合在一个平台中整体综合考虑。

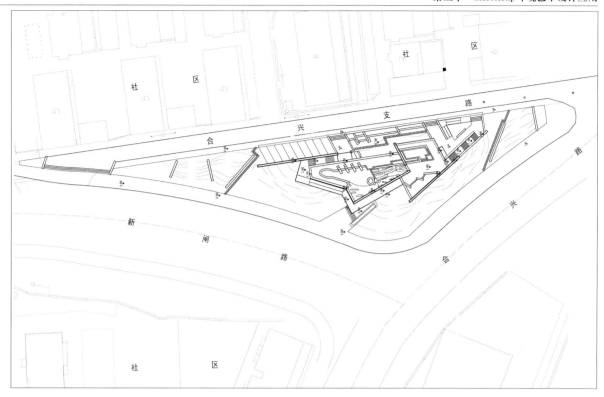

以华东地区某地的这一社区活动中心为例，在这样一块由于市政道路扩建、改道而形成的小块街边空地上，按照任务书的要求，需要布置一处社区活动中心，并为周边居民提供一个小型的游园，成为周边居民一块活动的场地。

由之前的分析可见，在项目的进行中，建筑景观、室内和艺术品我们都可以在SK的环境中，组合统一考虑，米协调彼此之间的关系，即使有艺术家的创作，也可以在SK的模型中协调。

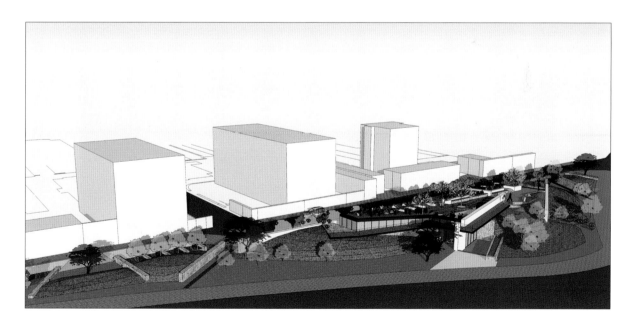

该社区位于老城区，属于一个历史较为久远的社区，居民的成分多样，年龄阶层复杂。由于一条新的城市道路的开通（新闸路），在原社区西侧两条城市道路的交汇所形成的"T"字路口位置，出现了一块大约面积2500平方米左右的场地，在当前老社区往往缺乏活动场地甚至办工场地的情况下，政府决定在此为社区兴建一个面积大约为500平方米左右的社区中心，同时也为社区的居民提供一个室外活动的小型社区公园。

该场地南北狭长，东西向窄小，呈一个扁三角形的形态，西侧为城市的主干道，空间形态较为开敞，东侧为老社区，建筑以多层为主，密度很大，空间局促。

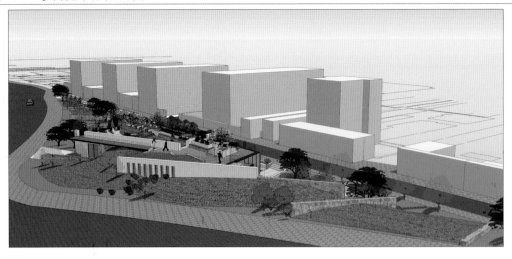

所以在设计上我们采用了一种西侧开敞，东侧精致，南北生长的布局形式，东侧以面向城市道路的平缓草坡为主，以挡土墙截住，同时这面墙也作为建筑的西侧山墙，使建筑的整个西立面隐藏于草坪、树木中。

建筑的东侧是一片老旧的社区，居民众多，所以，在设计手法上采用提高空间利用率、营造精致空间的手法，为居民提供了一个家门口的活动空间。

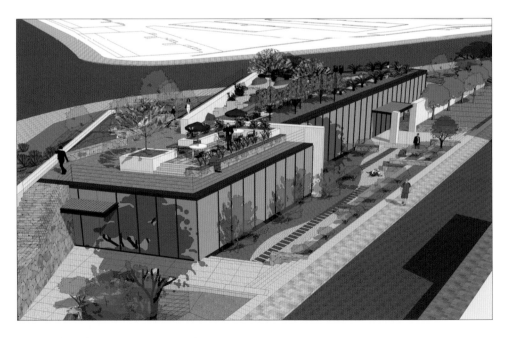

由于市区的土地已经很少，对这样一块不易得的场地，我们在设计中想尽办法提高其利用率，屋顶也同样是一个重要的空间，我们通过土坡平台等元素，使由地面到屋顶的交通关系不再是简单生硬的垂直形式，而是分阶段、不同方向的上升，通过不同高度的几个平台，最终到达屋顶的活动空间。

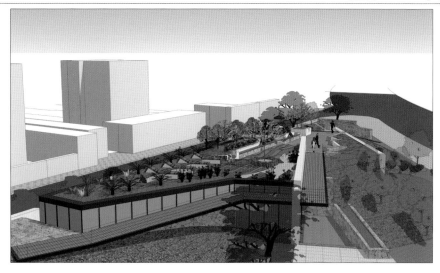

综合上面所提到的设计手法，建筑、景观、大地艺术等多方面因素地谐地融为一体，为社会生活提供了一个舒适的载体，为不同的城市空间提供了一个舒缓的过渡。

面对社区的小空间

通向屋顶的空间的栈道

屋顶花园的空间

建筑入口

建筑隐藏的立面

建筑与浮雕的结合。

环境与公共艺术品的结合。

另外，这样的以SK为平台，统筹协调一体设计的案例还有另一处社区活动中心和某售楼处景观。

另一处社区活动中心

景观，建筑，雕塑，公共艺术品的结合

现场照片

现场照片

售楼处

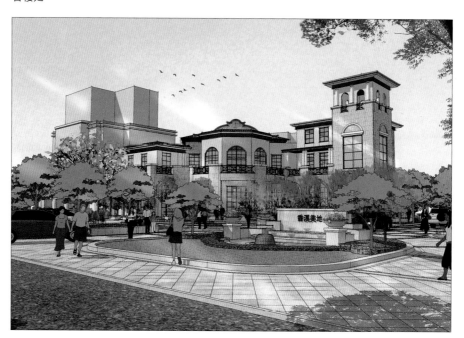

售楼处整体景观

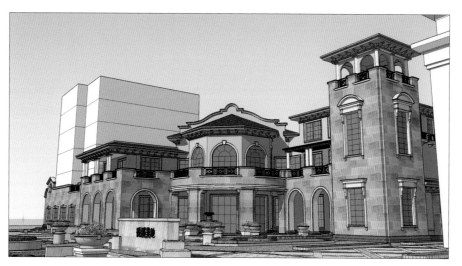

建筑立面设计

立面细节1

立面细节2

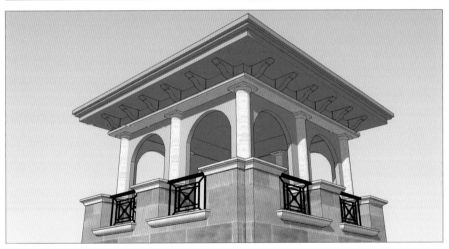

立面细节3

立面细节4

第四章　实践与模拟试题

第一节　教学计划

课程性质	环境艺术专业必修课	学时（节）	2
课程说明	模拟考试		
教学的目的与要求	考察学生对SK的掌握程度和应用能力		

第二节　实践与资源途径

一、临摹

二、与其他课程同步

三、建立自己的资料库

设计是一个积累的过程，一个好的设计师也往往具有非常丰富的积累。

Ａ．积累自己资料库的途径：

①网络，通过模型搜索；

②设计师之间的交流；

③自己的作品积累。

Ｂ．资料库的分类：

①配景类（人、汽车）；

②灯具类；

③户外家具类；

④设备类；

⑤其他。

四、SketchUp作品欣赏

（1）Google 地球中的SK应用

Google 地球中的纽约曼哈顿

Google 地球中的纽约曼哈顿

Google 地球中的纽约曼哈顿

（2）以SK为建模手段的游戏场景

以SK场景模型的游戏开发

（3）规划设计的大场景表达

规划草模

（4）可多维表达的建筑设计

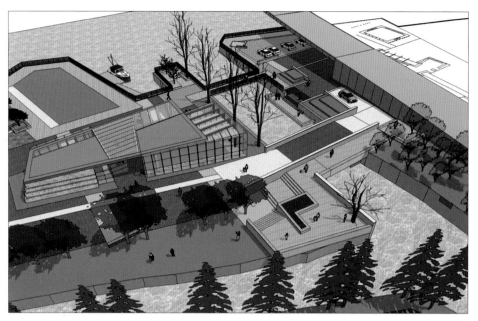

小码头建筑设计

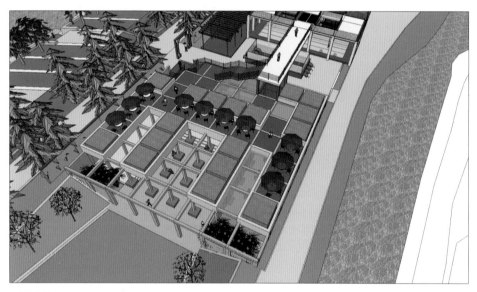

二层屋顶

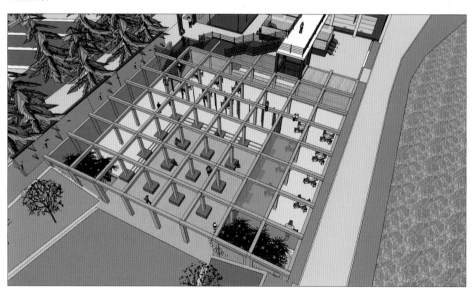

一层下沉

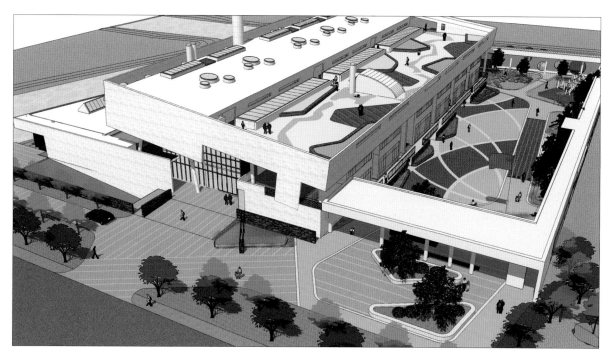

建筑和景观

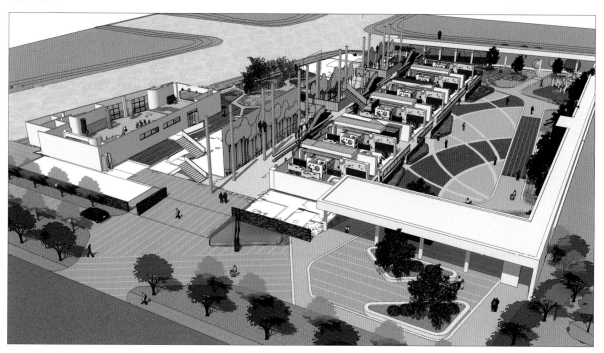

室内与室外

（5）风情万种的景观设计

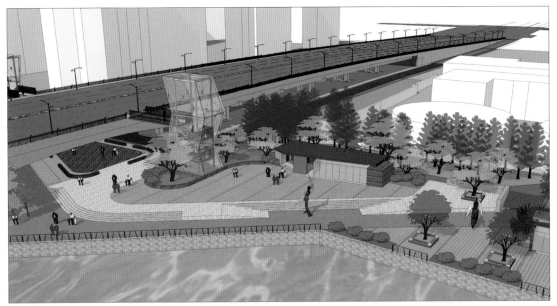

景观鸟瞰

景观鸟瞰

景观透视

（6）大有作为的室内设计

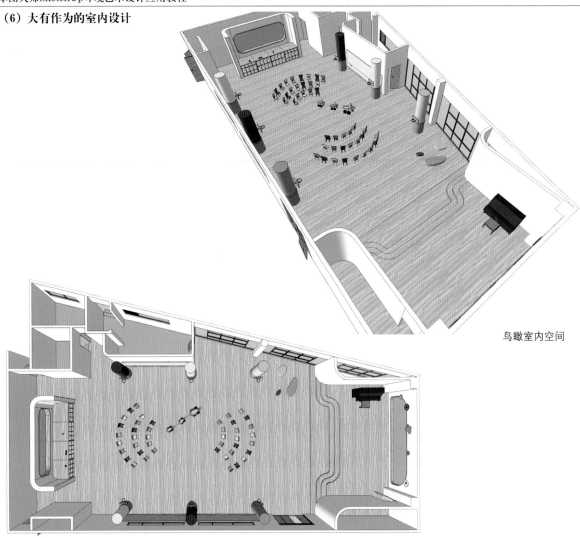

鸟瞰室内空间

俯视室内空间

鸟瞰室内空间

室内效果图

鸟瞰室内空间

室内效果图

第三节 模拟试题与评析

一、模拟试题

<div align="center">

高等教育自学考试环境艺术设计独立本科段

（专业代码：1050412）计算机辅助设计（课程代码：10157）

</div>

考试日期：20　年　月　　日　　　　　　时　间：0：00—0：00

准考证号：＿＿＿＿＿＿＿＿＿＿＿　　　　　得　分：＿＿＿＿＿＿

理论部分（每题2分，共计10分；考试时间15分钟）

（在此处编写理论试题，若是填空题需要明确每一小格的评分标准，字体以此为准）

1．使用SketchUp需要三个按键，带滚轮的鼠标。

2．橡皮擦工具的快捷键是E，移动工具的快捷键是M。

3．启动沙盒工具的的位置在：视图——工具栏——沙盒。

4．台阶的高度与深度的比例公式为：2h+d=600mm。

5．与SketchUp配合最广泛的后期制作软件为Photoshop。

————————以下部分考生自行裁下，交卷时收回————————

二、实践部分（共计90分；考试时间120分钟）

（在此处编写实践试题，必须写明用纸等材料的规格和数量，如4开素描纸1张等；若是机房考试必须在最后添加"请考生注意至少每15分钟保存一次作业"字样，字体以此为准）

1．根据照片，制作SK模型，导出效果图并后期PS制作。

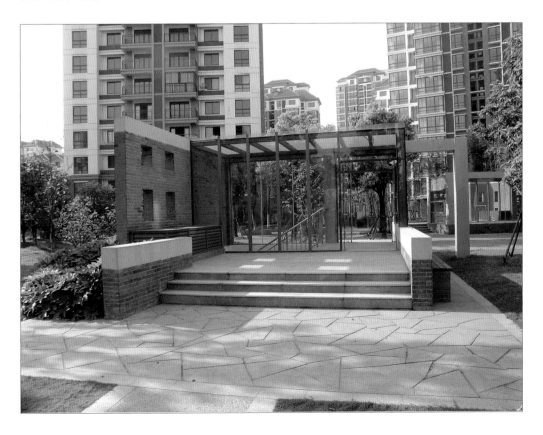

2．根据CAD三视图建立模型，导出效果图，并后期PS制作。

3．根据设计方案（dwg）建立地形，完成已有模型（skp），导出效果图并后期PS制作。

已有CAD方案　　　　　　　　　　　　已有模型

4．将已有模型增加配景，导出效果图并PS后期制作。

已有模型

2．评分标准

形体、尺度、比例————————————————————————（分数比例40%）

材质、颜色——————————————————————————（分数比例20%）

后期制作——————————————————————————（分数比例20%）

效果图艺术性————————————————————————（分数比例20%）

三、试卷评析

1．根据照片，制作SK模型，导出效果图并后期PS制作。

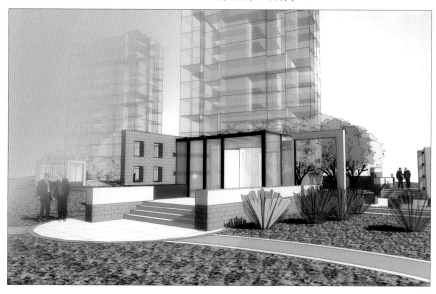

建议得分：83

评析：

模型的形体比例与照片基本吻合，与人物的比例关系协调。有些细节没有表现出来，植物插件的比例偏大。

墙面青砖贴图比例偏大，颜色稍亮，草地颜色不够沉稳自然。

PS后期制作技巧熟练。大局颜色偏艳。

整体效果尚可，有局部细节问题，构图主体突出。

2．根据CAD三视图建立模型，导出效果图，并后期PS制作。

建议得分：92

评析：

形体的比例和尺度关系忠于题目，对已知图纸研读仔细。材质选择比较好，颜色搭配和谐。

PS后期处理技术掌握熟练，有所创新。

效果图整体颜色透气感强，颜色明快。素面关系明确。

3、根据设计方案（dwg）建立地形，完成已有模型（skp），导出效果图并后期PS。

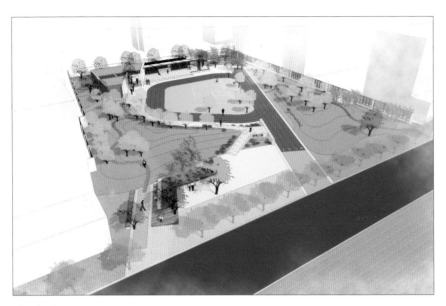

建议得分：85

评析：

沙盒工具掌握熟练，建模能力较强。材质选择中规中矩，植物配景部分显单调，没有考虑汽车等增加丰富性的插件。

PS处理稍有过度，画面显苍白，空气感不强。

4．将已有模型增加配景，导出效果图并PS后期制作。

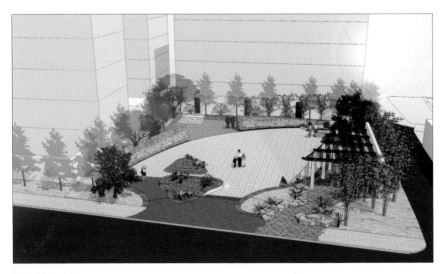

建议得分：80

评析：

植物插件布置丰富，3D植物与2D植物配合运用得当。人物插件的场景感不强。

PS处理适度，但是黑色路面没有处理，略显呆板沉闷。整体效果有明显的遗憾。